IM FOKUS
WIELANDGUT
OßMANNSTEDT

KLASSIK
STIFTUNG
WEIMAR

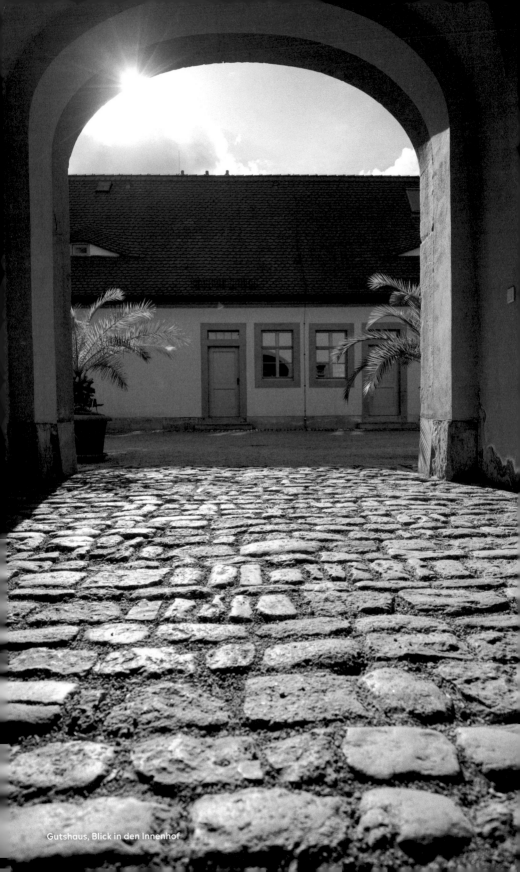

Gutshaus, Blick in den Innenhof

WIELANDGUT OßMANNSTEDT

Fanny Esterházy

Herausgegeben von der Klassik Stiftung Weimar

Deutscher Kunstverlag

KLASSIK STIFTUNG WEIMAR

INHALT

VORWORT

Wenn Sie ... die Wahrheit als etwas, das wir noch nicht haben und einander suchen helfen wollen, betrachten können, so bin ich Ihr Mann ...
Wieland, Über die öffentliche Meinung, 1799

1772 kommt Christoph Martin Wieland nach Weimar. Herzogin Anna Amalia bestellt einen der führenden Intellektuellen ihrer Zeit zum Mentor ihrer Söhne in die unbedeutende Kleinstadt. Er soll dem 15-jährigen Thronfolger Carl August den letzten Schliff in Staats- und Herzensbildung geben und so für eine aufgeklärte Regierung des Splitterstaats sorgen. Das ist extravagant und wird sich als Glücksfall einer gestaltenden Politik durch Kultur erweisen, die bis heute in diesen Breitengraden prägende Wirkung entfaltet.

Wieland ist zu jener Zeit nicht nur der meistgelesene Schriftsteller deutscher Sprache, sondern auch ein ambitionierter, leidenschaftlicher Aufklärer. Mit seinen weitgespannten Geistes- und Gestaltungskräften realisiert er in Weimar bahnbrechende Projekte, initiiert Neuerungen in Literatur, Publizistik, Übersetzung und Sprachentwicklung – und verfolgt eine strategische Vision: Weimars Ruf auf Kultur zu gründen und damit Menschen „von den Enden der Welt" anzulocken.

Zur einflussreichsten Erfindung wird *Der Teutsche Merkur*, seine 1773 in Weimar gegründete literarisch-politische Zeitschrift. Sie wird das wichtigste und langlebigste Informationsblatt eines an aktuellen Berichten und Rezensionen auch aus Paris, London, Wien interessierten Publikums. Mit seinen hellsichtigen Kommentaren und dialogischen Perspektivwechseln zur Weltpolitik,

vor allem zum Zentralereignis der Französischen Revolution, begründet Wieland die moderne Arbeit an Meinungsbildung und Urteilsfähigkeit einer bürgerlichen Öffentlichkeit im zersplitterten Deutschland. Dies macht ihn nicht nur zu einem der ersten politischen Journalisten von europäischem Rang, sondern auch überraschend aktuell.

Wieland bleibt Weimar bis zu seinem Tod im Jahr 1813 über 40 Jahre lang treu; nur sechs Jahre davon verbringt er im zehn Kilometer ilmabwärts gelegenen Oßmannstedt. Sein Ruf zieht 1775 den jungen Starautor Johann Wolfgang Goethe an und beide holen den Theologen und Geschichtsphilosophen Johann Gottfried Herder als geistlichen Schirmherrn nach. Mit Friedrich Schiller, der das Triumvirat später erweitert, machen sie Weimar tatsächlich zu einer kulturellen Attraktion. Gemeinsam formen sie jene ideengeschichtliche Epoche, die Germanisten im Laufe des 19. Jahrhunderts als Weimarer Klassik kanonisieren und Historiker zur Matrix einer Geschichtskonstruktion machen, mit der die fehlende staatliche Einheit Deutschlands symbolisch kompensiert und bald auch aggressiv mythisiert wird: die Kulturnation.

Währenddessen verschwindet der Weltliterat Wieland aus dem Bewusstsein des Bildungsbürgertums und den Memorialinszenierungen der Klassikerstadt – zu vieldeutig, zu kosmopolitisch, zu freigeistig sind seine psychologischen Romane, eleganten Verserzählungen, multimedialen Unternehmen, kurz: seine „intellektuelle Poesie" (Arno Schmidt). Kein Ort in Weimar erinnert heute an sein Werk und Wirken. Umso wichtiger und außerordentlicher sticht das Wielandgut Oßmannstedt unter den Dichterorten hervor, für die die Klassik Stiftung Weimar verantwortlich ist. Hier wohnte Wieland von 1797 bis 1803 mit seiner großen Familie, beherbergte Freunde und Gäste, verfasste seine Spätwerke und Übersetzungen – und wurde schließlich, wie er es verfügt hatte, im Garten neben seiner Frau und der jung verstorbenen Sophie Brentano begraben.

Das bescheidene Landgut mit seinem schönen, an einer Ilmschleife gelegenen Park ist bis heute eine „Insel des Friedens und des Glücks" (Wieland) geblieben. Davon zeugt sowohl seine

idyllische Abgeschiedenheit unter weitem Himmel als auch die lebendige Arbeitsgemeinschaft von Erinnerung, Bildung und Forschung, die es unter seinen tiefen Dächern heute beherbergt. Die Klassik Stiftung Weimar betreibt hier mit dem Wieland-Museum nicht nur einen einzigartigen musealen Memorialort für den Begründer der Weimarer Klassik, sondern auch – ganz im Sinne seines aufklärerischen Geistes – eine moderne Bildungsstätte. Die Akademie bietet regelmäßig Seminare, Workshops und Sommerkurse wie das Cicerone-Programm an; auch steht sie für Fortbildungen, Klausuren und Klassenfahrten offen. In freundlicher Atmosphäre kann man hier übernachten und im sonnigen Innenhof zusammenkommen. Die einzigartige funktionale Dreifaltigkeit wird durch das Forschungszentrum komplettiert, in dem unermüdlich an der historisch-kritischen Gesamtausgabe der Werke Wielands gearbeitet wird.

Nach der Generalsanierung des Bau- und Gartendenkmals erfolgte 2020/2021 eine aufwendige Neuausstattung der Akademie Wielandgut Oßmannstedt. Anlässlich des 250-jährigen Jubiläums der Ankunft Wielands in Weimar wurde 2022 im ehemaligen Gutshaus eine neue Dauerausstellung eröffnet, die in Leben und Werk Wielands einführt.

Ulrike Lorenz
Präsidentin

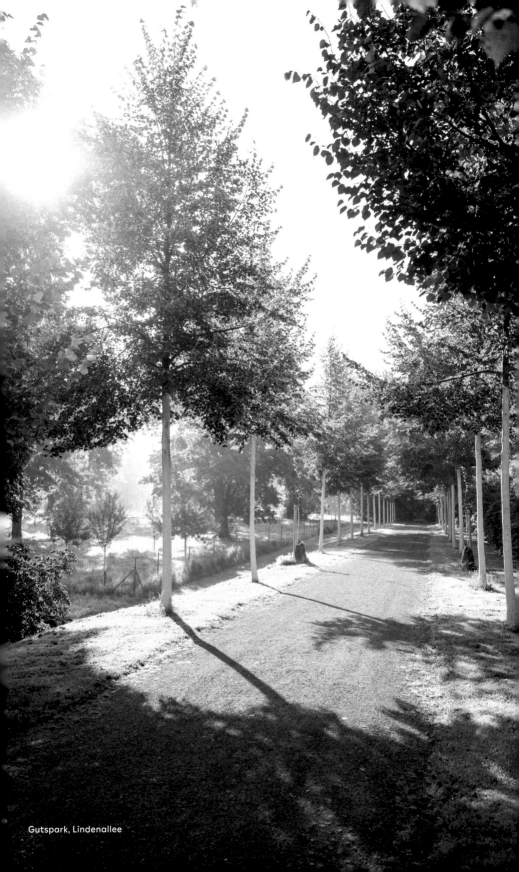

Gutspark, Lindenallee

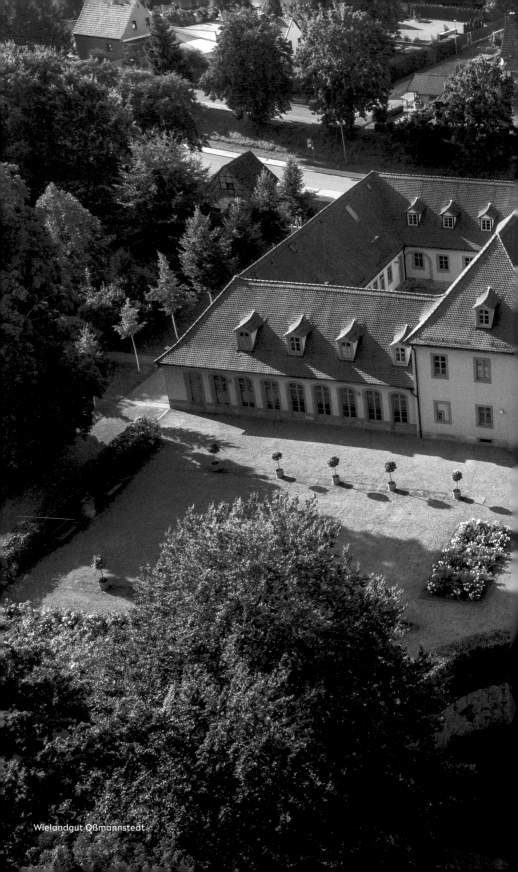

Wielandgut Oßmannstedt

Wielandgut Oßmannstedt

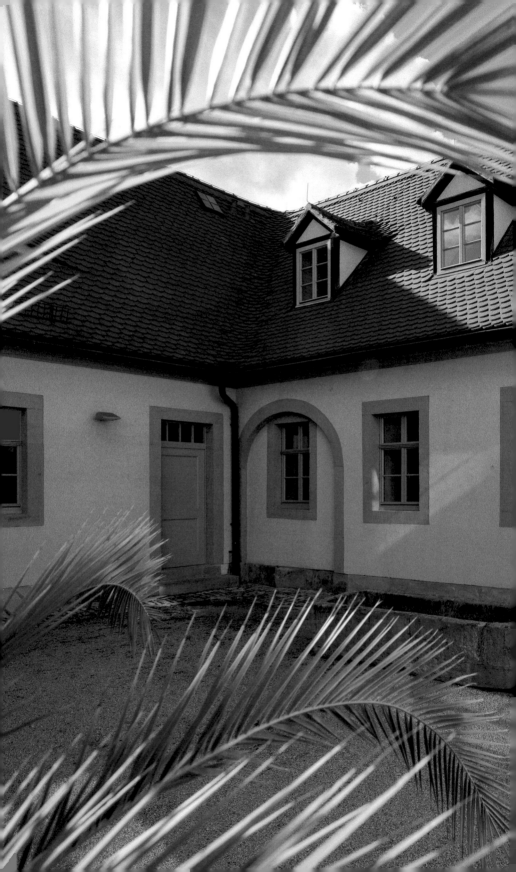

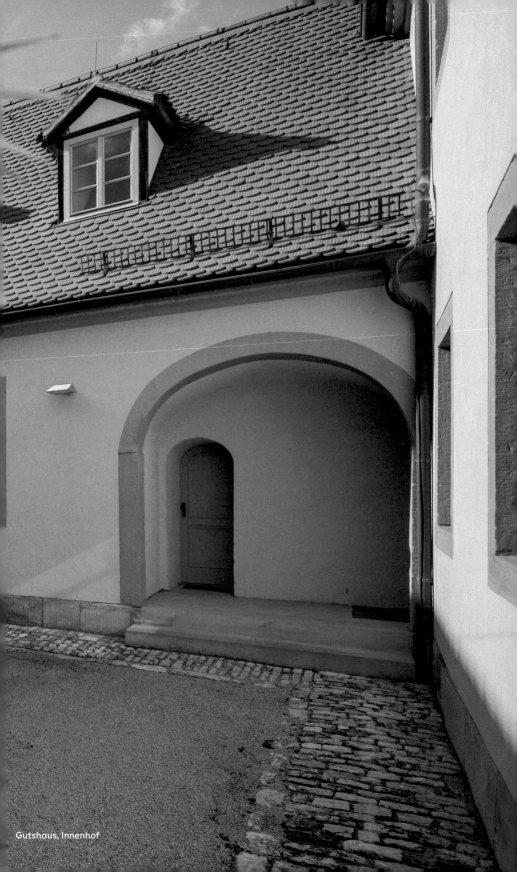

Gutshaus, Innenhof

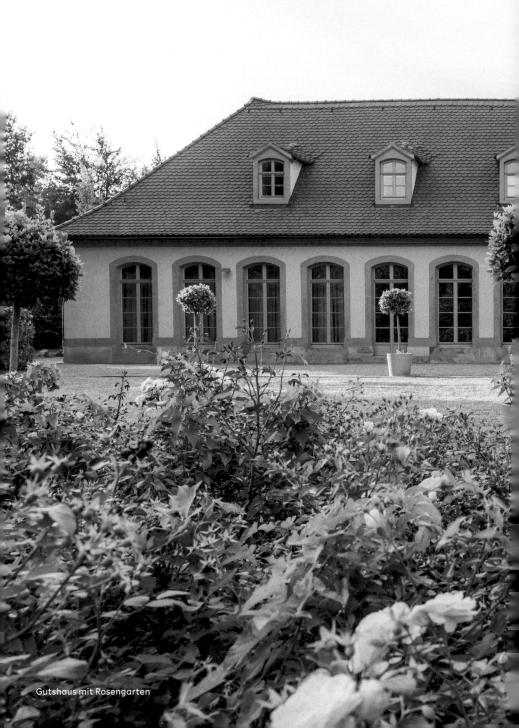

Gutshaus mit Rosengarten

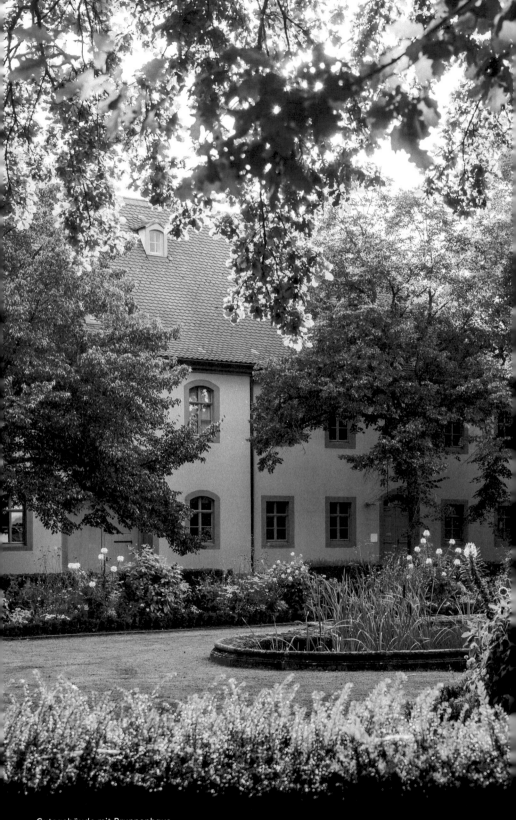
Gutsgebäude mit Brunnenhaus

Brunnenhof

Brunnenhaus mit Delphin und Nymphe

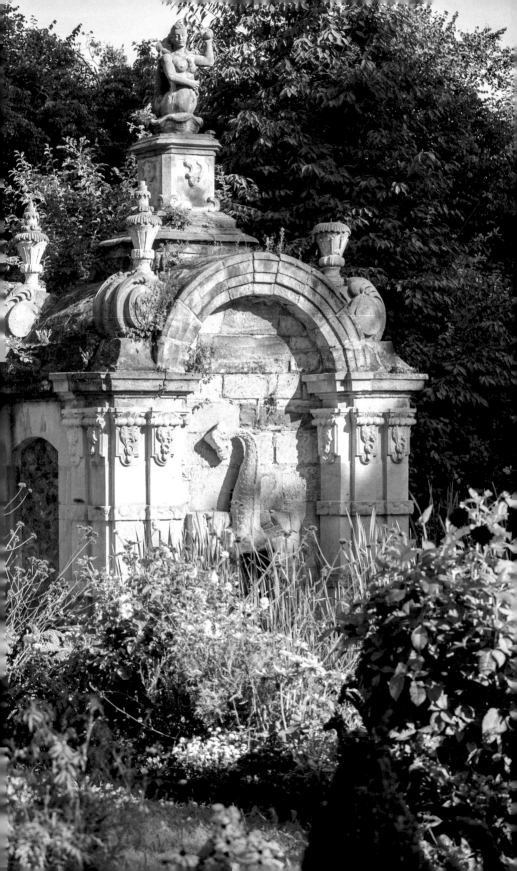

Blick auf das Gutshaus, Parkseite

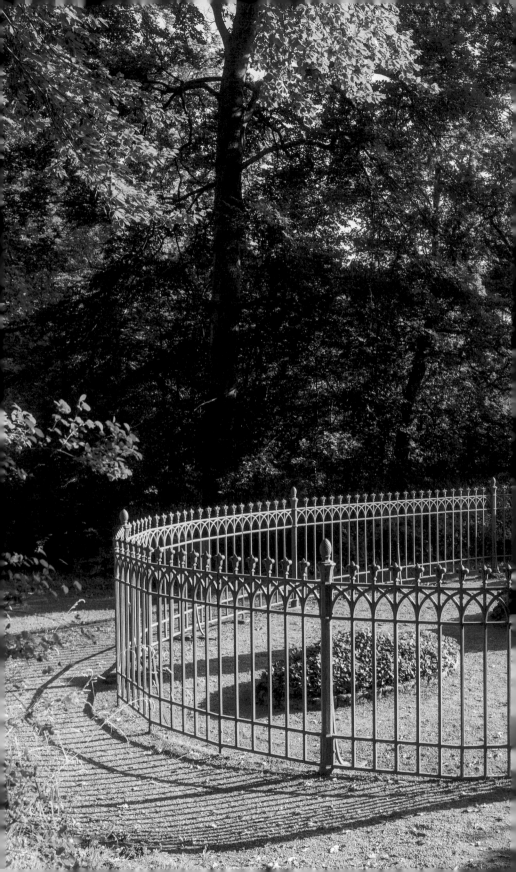

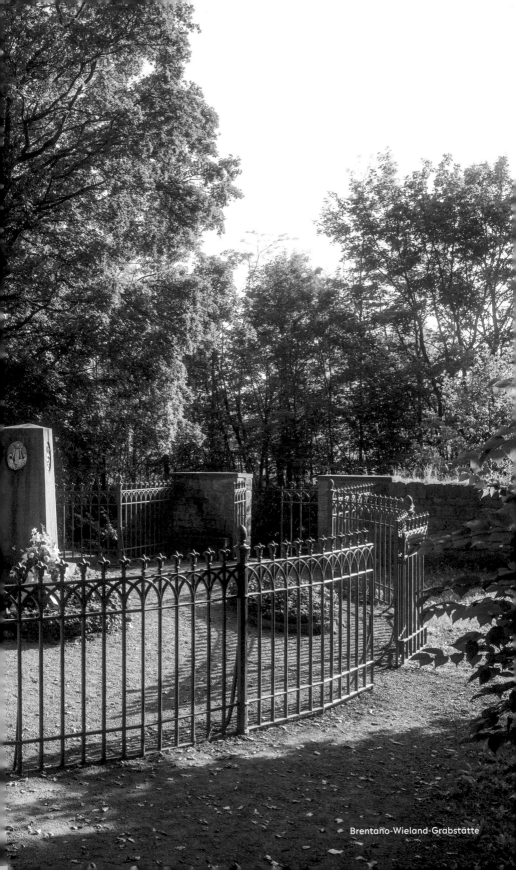

Brentano-Wieland-Grabstätte

GUT OSSMANNSTEDT –
VON „AZMENSTET"
BIS „OSMANTINUM"

Ich muß aufs Land. Hier in Weimar wird mein Geist durch den Hof,
mein Körper durch das fatale Klima gemordet. Wollt ihr also mein
längeres Leben, so mißgönnt mir diese ländliche Ruhe nicht.
Wieland im Gespräch mit Karl August Böttiger, 25. Januar 1797

Christoph Martin Wieland war einer der berühmtesten und meist-
gelesenen Dichter Deutschlands, als er im März 1797, im Alter
von 63 Jahren, den langgehegten Traum „ländlicher Ruhe" ver-
wirklichte: Er erwarb das rund zehn Kilometer nordöstlich von
Weimar gelegene Gut Oßmannstedt und zog mit Frau, Kindern
und Enkelkindern aufs Land (Abb. 1 und 2). „Ich hoffe im Schooß
der Natur und der Ruhe, mit den Meinigen und den Musen, die

Abb. 1 | Christoph
Martin Wieland,
Ölgemälde von
Johann Friedrich
August Tischbein,
1795

ihren alten Priester nie ganz verlassen werden, den Rest meiner
Tage so glücklich zu verleben, als meine Freunde mir nur wün-
schen können", schrieb er wenige Wochen nach dem Kauf, am
1. April 1797, an die Herzogin Anna Amalia.

Seinem Verleger Georg Joachim Göschen
berichtete er: „Das Gut ist nur 1 ½ Stunde
von Weimar entfernt, hat treffliche Gebäude,
worin ich mit meiner ganzen Familie sehr
bequem und sogar elegant werde wohnen
können, einen bereits wirthschaftlich ange-
legten Garten von mehr als 22 Acker Landes,
Äcker u Wiesen von sehr guter Qualität,
schönes Holz, kurz, alles, was man zu einem
Horazischen Sabinum verlangen kann"
(4. März 1797). Sabinum hatte das Landgut
des Dichters Horaz in der Nähe von Tivoli

geheißen, in Anlehnung daran nannte Wieland sein Gut „Osmantinum".

Eineinhalb bis zwei Stunden brauchte man zu Wielands Zeiten mit der Kutsche von Weimar nach Oßmannstedt, bei schlechtem Wetter, wenn die Straßen vom Regen aufgeweicht waren, wesentlich länger. Heute ist der Weg mit dem Auto in 15 Minuten zurückzulegen, per Bahn sind es gar nur fünf Minuten, und mit dem Fahrrad ist die Strecke auf dem schönen Ilmtal-Radweg in einer guten halben Stunde zu bewältigen: ein Ausflug, der jeder Weimar-Besucherin und jedem Weimar-Besucher ans Herz zu legen ist.

Abb. 2 | Kaufvertrag über das Gut Oßmannstedt, 13. März 1797

Das Wielandgut Oßmannstedt, das heute zur Klassik Stiftung Weimar gehört, besteht aus dem ehemaligen Gutshaus, in dem das Wieland-Museum untergebracht ist (Abb. 3), und dem Gutspark, einem malerisch in einer Ilmschleife gelegenen Landschaftsgarten, dem seine frühere Geschichte als terrassierter Barockgarten noch in manchen Details anzusehen ist. Im Park, dicht am Ufer der Ilm, befindet sich das Grabmal Wielands, von dem der Schriftsteller und Wieland-Verehrer Arno Schmidt schrieb, es sei „eines unserer Nationalheiligtümer, nach dem Jeder einmal im Leben wallfahrten sollte, um sein ‚Om mani padme hum' zu sagen".

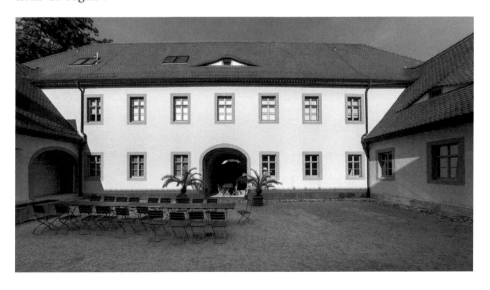

Abb. 3 | Gutshaus mit Wieland-Museum

Als Wieland das Gut kaufte, blickte Oßmannstedt bereits auf eine lange Tradition zurück. Der Fund eines Frauengrabs mit reichen Schmuckbeigaben aus dem 5. Jahrhundert legt nahe, dass sich schon zu dieser Zeit im Ort ein Adelssitz befand. Die erste urkundliche Erwähnung stammt aus dem Jahr 956: Damals überließ Kaiser Otto I. sein Eigentum in „Liebenstet" (Liebstedt) und „Azmenstet" (Oßmannstedt) dem Kloster zu Quedlinburg. Im 15. Jahrhundert ging das Gut an die Ritter von Harras über, die es bis ins 18. Jahrhundert besaßen, sie wohnten in einem Schloss am Ostrand des Dorfes. Am 30. März 1728 brannten das Herrschaftshaus und 34 weitere Gebäude in Oßmannstedt nieder.

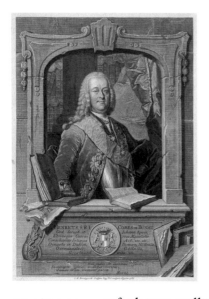

1756 erwarb der Reichsgraf Heinrich von Bünau das Gut (Abb. 4). Bünau, der sich zuvor als Historiker einen Namen gemacht hatte, war 1751 zum obervormundschaftlichen Statthalter des Herzogtums Sachsen-Eisenach berufen worden. Als Herzog Ernst August II. Constantin 1756 mit Erreichen seiner Volljährigkeit die Regierung übernahm, machte er Bünau zu seinem Premierminister. Nach dem frühen Tod des Herzogs im Jahre 1758 ging die Regentschaft an seine Frau, Herzogin Anna Amalia, über. Im Dezember 1759 kam es zum Zerwürfnis zwischen ihr und Minister Bünau; er nahm seinen Abschied und zog sich auf seinen Landsitz in Oßmannstedt zurück.

Statt das abgebrannte Schloss wieder aufzubauen, wollte er eine gänzlich neue Gutsanlage an der Straße nach Ulrichshalben, also am westlichen Dorfrand, oberhalb der Ilm errichten. Geplant war ein dreiflügeliger Bau um einen sich zur Straße öffnenden Ehrenhof. Als Architekt wird Johann Georg Schmidt vermutet, ein Verwandter und Schüler George Bährs, des Baumeisters der Dresdner Frauenkirche. Von den Gebäuden wurden allerdings nur die beiden seitlichen Teile fertiggestellt, von denen Bünau das westliche als Wohnhaus verwendete. Das mittlere Hauptgebäude wurde aus Geldmangel

Abb. 4 | Heinrich Graf von Bünau, Kupferstich von Johann Martin Bernigeroth, 1763

und schließlich durch den Tod Bünaus am 7. April 1762 nicht ausgeführt. Mehr Augenmerk hatte Bünau auf die Gestaltung des Parks gerichtet: Er ließ das Terrain terrassieren und einen vielgestaltigen Barockgarten mit aufwendigen Wasserspielen bis hinunter zur Ilm anlegen.

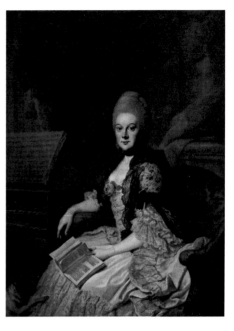

Abb. 5 | Herzogin Anna Amalia, Ölgemälde von Johann Georg Ziesenis, um 1769

Bünaus Erben verkauften den Besitz an Herzogin Anna Amalia (Abb. 5). Ihre Pläne für Umbauten am Wohngebäude, um es „logeable", also bewohnbar zu machen, mussten aus Kostengründen bald fallengelassen werden, nur in die Parkausstattung wurde investiert. In den folgenden Jahren kamen die Herzogin und ihr Söhne Carl August und Constantin nur selten und tageweise nach Oßmannstedt; die Fourierbücher zur Weimarer Hofhaltung verzeichnen für die Jahre 1762 bis 1775 insgesamt nur neun Hoftafeln, die hier ausgerichtet wurden. Carl August, der 1775 die Regierung übernahm, schien „an dem Garten und Aufenthalte in Oßmannstedt kein Vergnügen zu finden", wie der Weimarer Kammerpräsident Johann August Kalb in den Kanzleiakten festhielt. Der junge Herzog ließ die Möbel in das Jagdschloss Ettersburg bringen und die Pflege der barocken Gartenanlage einstellen; 1783 verkaufte er schließlich den Besitz. 1794 erwarb die Gemeinde Oßmannstedt das Gut, dabei kam es zu einer sogenannten Güterzerschlagung: Adeliger Besitz wurde in bäuerliches Zinsgut umgewandelt, was einen Abbau feudaler Lasten, insbesondere von Frondiensten, mit sich brachte.

Von Ende April bis Ende September 1795 wohnte Johann Gottlieb Fichte im Gutshaus und vollendete hier seine *Grundlage der gesammten Wissenschaftslehre*. Wieland, der Fichte im Jahr davor kennengelernt hatte, berichtete seinem Schwiegersohn Reinhold: „Fichte hat sich auf einige Zeit von Jena entfernt, und

das Herrschaftliche Wohnhaus auf dem ehmahls Gräflich Mar-
schallischen Gute Ossmanstätt bezogen, welches er der dasigen
Dorfgemeinde (als dermahlige Eigenthümerin des besagten Gu-
tes, welches sie ihrem vormahligen Herren abgekauft) um etliche
u dreissig Thaler auf ein halb Jahr abgemiethet hat. Er wohnt da
mit seiner Frau u ihrem Vater – wie ein Graf" (29. Mai 1795).

Wieland kannte das Dorf und das Gut Oßmannstedt schon
länger: Seine Tochter Auguste Amalie hatte 1788 den Oßmann-
stedter Pfarrer geheiratet, den Theologen und Autor August
Jacob Liebeskind, und Wieland hatte sie im Pfarrhaus öfters
besucht. Nach Liebeskinds Tod 1793 war Amalie mit ihren zwei
Kindern in das Weimarer Elternhaus zurückgekehrt – und zog
nun, als ihr Vater das Gut kaufte, mit der Familie wieder nach
Oßmannstedt (Abb. 6 und 7).

Schon Ende April 1797 fand der Umzug statt, und am 18. Mai
schrieb Böttiger an den gemeinsamen Freund Johannes von
Müller: „Vater Wieland genießt patriarchalisch unter seinen
14 Kindern und Kindeskindern auf seinem Landgütchen, von wo
er nie in die Stadt zurückkehren wird, fröhliche Frühlings-
stunden".

Die Stadt: das war Weimar, wohin Wieland 25 Jahre zuvor, im
Jahr 1772, von der Herzogin Anna Amalia berufen worden war,
um ihren Sohn Carl August auf die Regentschaft vorzubereiten.
Dass sie sich dafür einen berühmten Dichter ausgesucht hatte,
war ein ungewöhnlicher und höchst folgenreicher Einfall gewe-
sen. Denn Wieland begnügte sich vom ersten Tag an nicht damit,
seinen Aufgaben als Erzieher nachzu-
kommen, sondern setzte Maßstäbe, die
aus der bis dahin recht unbedeutenden
Kleinstadt einen zentralen kulturellen
Ort machten: Er gründete 1773 eine
literarisch-politische Monatsschrift,
Der Teutsche Merkur, die bis zu ihrer
Einstellung im Jahr 1810 ein vielbeach-
tetes Podium für kulturelle Diskussio-
nen aller Art wurde. Mit *Alceste* schuf
Wieland 1773 für den Weimarer Hof

Abb. 6 | Blick vom Innenhof
auf den Brunnenhof

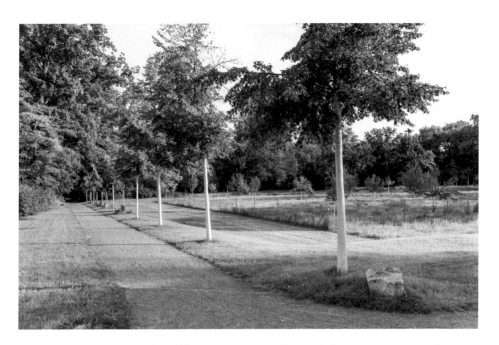

Abb. 7 | Rundweg im Park

eine erfolgreiche Oper in völlig neuer Form, die an vielen Orten nachgespielt wurde. Dies brachte Weimar in so guten Ruf, dass nur drei Jahre später Johann Wolfgang Goethe, der in Frankfurt am Main Carl August kennen- und schätzen gelernt hatte, ebenfalls hierherkam. Wieland und Goethe sorgten dafür, dass Johann Gottfried Herder 1776 als Generalsuperintendent nach Weimar berufen wurde, und schließlich zog auch Friedrich Schiller von Jena nach Weimar: So entstand, was wir heute als ‚Weimarer Klassik‘ kennen.

Als Wieland 1797 seinen Wohnsitz von Weimar nach Oßmannstedt verlegte, war seine anfängliche Begeisterung über die neuen Lebensumstände groß: „Mir ist als ob gar keine andere Art zu existieren für mich möglich sey", schrieb er am 25. Juli desselben Jahres an seinen Verleger Göschen, „und die Weimarischen Profeten, die als etwas ganz unfehlbares voraussahen, daß ich mich gar jämmerlich auf dem Lande und vis à vis de moi-même belangweiligen würde, bestehen mit Schande. Auch sperren sie die Augen mächtig darüber auf, daß ich (wie sie gestehen, oder vielmehr ungefragt versichern) so heiter u vergnügt aussehe, und können sich dieses Fänomen gar nicht erklären. Ich hingegen begreiffe das Wunder sehr gut, und in der That ungleich besser, als wie ich die 24 Jahre, die ich in Weimar gelebt

Abb. 8 | „Unver-
künstelte Natur"
im Gutspark

habe, noch so leidlich habe aushalten
können. Landluft, unverkünstelte Na-
tur, viel Gras und schöne Bäume, äus-
sere Ruhe und freye Disposizion über
mich selbst und meine Zeit, das alles
zusammen ist, so zu sagen, mein Ele-
ment, so gut wie die Luft des Vogels
und das Wasser des Fisches Element
ist, und es geht so ganz natürlich zu,
daß ich darin gedeihe" (Abb. 8).

Für sein Gutsherrendasein hatte
Wieland große Pläne: Er wollte die Landwirtschaft des Besitzes
so verbessern, dass er und seine große Familie bequem von den
Einkünften leben konnten. Einer seiner Söhne sollte dem Gut als
Verwalter vorstehen. Neue Scheunen und Ställe wurden errichtet
sowie hunderte Obstbäume gepflanzt, die Felder sollten nach
den neuesten Erkenntnissen der Ökologie bestellt werden (Abb. 9
und 10). Doch Wielands Plan ging nicht auf. Verregnete Sommer
verdarben die Ernte, strenge Winter schwächten die Gesundheit
der Familienmitglieder – bereits nach dem ersten Oßmannsted-
ter Winter starb die 13-jährige Tochter Wilhelmine an der, wie
man es damals nannte, Auszehrung: ein schwerer Schlag für den
Familienmenschen Wieland. Immer wieder musste er seinen
Verleger Göschen um Vorschüsse auf seine Honorare bitten, um
die Schulden, die das Landgut verursachte, abzudecken.

Abb. 9 | Streu-
obstwiese

Abb. 10 | Apfel-
baum auf der
Streuobstwiese

Nach dem Tod seiner Frau im Jahre 1801 verlor Wieland jede
Freude an seinem Besitz. Im September 1802 schrieb er an Rein-
hold: „Mein Osmantinum hat durch den Verlust meiner unwieder-
bringlichen Alceste, wie ein Zauberschloss durch die Zerbrechung
eines Talismans, allen seinen ehmaligen Zauber für mich verlo-
ren; ich lebe nur noch durch schmerzlich süße Erinnerungen
dahin, und das Grab meiner bessern Hälfte ist das Einzige, was
mich noch an diesem Boden fest hält."

Nach sechs Jahren endete Wielands Leben als Gutsbesitzer:
Es gelang ihm, das Anwesen für 32 000 Taler wieder zu verkau-
fen, und er zog nach Weimar zurück. Dem Freund Böttiger sagte
er ernüchtert bei dessen letztem Besuch in Oßmannstedt am
11. April 1803: „Ich hätte dies Gut wol eigentlich nie kaufen sol-
len. […] Ich hatte vor 40 Jahren den poetischen Landjunker be-
lacht. Nun ward ich's selbst. Die Passivschulden und die bey einer
Wirtschaft gar nicht im voraus zu berechnenden Fehlschlagun-
gen drückten mich zu sehr. Ich musste mehr schreiben, als gut
war, blos um den Ausfall in meiner Einnahme zu decken. Nun
habe ich dies alles abgestreift, und kann von nun an ruhig leben."

Doch es blieben nicht nur düstere Erinnerungen: „Ich hoffte",
fasste Wieland rückblickend zusammen, „in meiner ländlichen
retraite Ruhe zu finden – und wirklich waren auch die ersten
zwey bis drey Jahre, während deren meine Gattin sich noch wohl
befand und viel längeres Leben zu versprechen schien, die glück-
lichsten meines Lebens" (Brief an Judith Geßner, 3. April 1803).

Die drei Büsten

In einem Brief an seine Tochter Charlotte Geßner schrieb
Wieland am 30. September 1808: „Du erkundigst dich nach
meinen Büsten. Es giebt davon meines Wissens nur drey: eine
von dem verstorbnen Hofbildhauer Klauer, die so so ist; eine
andere, von dem berühmten Schadow in Berlin, zu welcher ich
vor mehrern Jahren oft gesessen habe, und die allgemeinen
Beyfall erhielt; u endlich eine dritte, welche, nach einem
Gipsguß über mein Gesicht unter Direction des berühmten
D. Gall von dem jüngern Klauer vor 3 Jahren gemacht wurde.
Diese leztere (sollte man denken) müßte die beste seyn:
indessen giebt es doch Kenner, welche ihr die Schadowische
vorziehen. Ich selbst kann darüber nicht urtheilen: doch dünkt
mich die Schadowische als Kunstwerk die beste von allen, und
an ihrer Ähnlichkeit ist auch nichts auszusetzen".

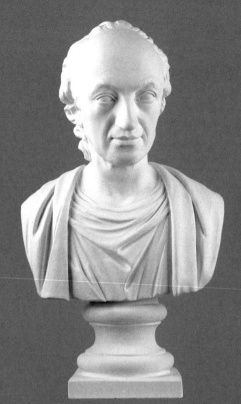

Christoph Martin Wieland,
Büste von Martin Gottlieb
Klauer, 1781

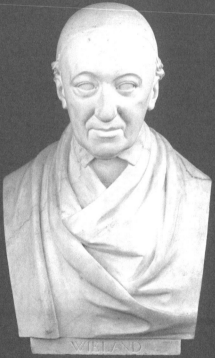

Christoph Martin Wieland,
Büste von Johann Gottfried
Schadow, 1802

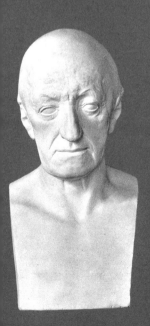

Christoph Martin Wieland,
Büste von Ludwig Klauer,
1805

WIELANDGUT OSSMANNSTEDT – MUSEUM, AKADEMIE UND FORSCHUNGSSTELLE

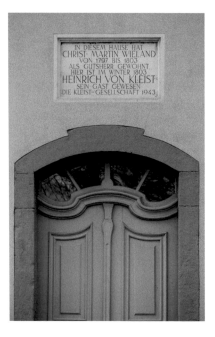

Der erste Hinweis auf die Vergangenheit des Gutsgebäudes als Dichterhaus ver-dankt sich nicht den Wieland-, sondern den Kleist-Lesern: Im Juni 1943 enthüllte die Kleist-Gesellschaft, die in Weimar tagte, im Rahmen eines Ausflugs nach Oßmannstedt über der Tür eine Gedenk-tafel mit dem Text: „In diesem Hause hat Christ. Martin Wieland von 1797 bis 1803 als Gutsherr gewohnt. Hier ist im Winter 1803 Heinrich von Kleist sein Gast gewe-sen" (Abb. 1).

1948, ein Jahr nach der Enteignung des letzten Besitzers, wurde in einigen Räu-men des Gutshauses die Wielandschule Oßmannstedt eingerichtet; der Gartensaal diente als Speiseraum (Abb. 2). Seit 1956 erinnerte eine in zwei Zimmern im Erdge-schoss eingerichtete Wieland-Gedenkstät-te an den berühmten Dichter (Abb. 3).

Nach dem Auszug der Schule aus dem Gutsgebäude Anfang der 1990er Jahre und einer umfassenden Sanierung ab 2003 wur-de im Jahr 2005 das Wielandgut Oßmannstedt neu eröffnet, nun mit erweiterten Museumsräumen in drei der ehemaligen Wohn-räume Wielands im ersten Stock.

Heute sind im ehemaligen Gutshaus drei Institutionen unter-gebracht: Der straßenseitige Gebäudeflügel beherbergt die Akademie der Klassik Stiftung Weimar, eine Bildungsstätte, in

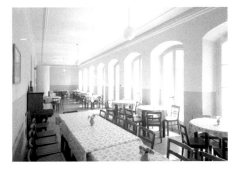

der regelmäßig Seminare und Workshops abgehalten werden und die auch für Klassenfahrten, Fortbildungen und Veranstaltungen gebucht werden kann. Im ersten Stock des hofseitigen Hauptgebäudes befindet sich eine Forschungsstelle der Universität Jena, hier entsteht die historisch-kritische Gesamtausgabe der Werke Wielands, die seit 2008 erscheint (Abb. 4).

Das Wieland-Museum wurde 2022 neu konzipiert und zeigt nun die Ausstellung *„Der erste Schriftsteller Deutschlands". Wieland in Weimar und Oßmannstedt.* Der Rundgang beginnt im Korridor im ersten Stock, wo die Besucherinnen und Besucher einen Überblick über Wielands wichtigste Lebensstationen erhalten. In den ehemaligen Wohnräumen lernt man Wieland als Zeitungsherausgeber, Opernlibrettisten, politischen Journalisten, Übersetzer und nicht zuletzt als Romanschriftsteller kennen. Im Gang des Erdgeschosses werden Wielands prominente Gäste vorgestellt. Den parkseitigen Gartensaal im Erdgeschoss teilen sich die Akademie und das Museum: Wenn er nicht für Veranstaltungen benötigt wird, kann man hier, mit Blick auf den davorliegenden Rosengarten, an Audiostationen

Abb. 2 | Schulspeiseraum im Gartensaal des Gutshauses, 1958

Abb. 3 | Wielandgedenkstätte zur Eröffnung am 13. Mai 1956

Abb. 4 | Wielandgut Oßmannstedt, Eingang von der Straßenseite

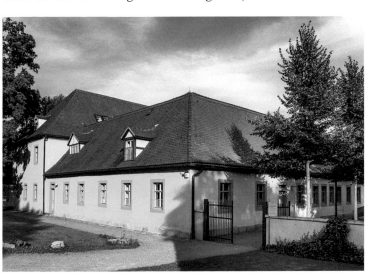

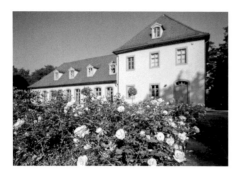

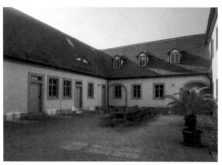

Lesungen von Wielands Verserzählungen lauschen (Abb. 5). Seit der Umgestaltung 2022 steht den Gästen auch der Innenhof offen (Abb. 6). Enden sollte jeder Besuch in Oßmannstedt mit einem Spaziergang durch den Park zu Wielands Grabstätte. Diesem Rundgang durch Haus und Park folgt auch dieser Band.

Wo die Familie Wieland im Haus untergebracht war – es lebten ja drei Generationen unter einem Dach, mit den Hausangestellten insgesamt 17 Personen – und wie die einzelnen Räume von ihr genutzt wurden, lässt sich nur sehr ungenau aus wenigen Anmerkungen in Briefen erschließen. Gesichert scheint bloß, dass Wieland zumindest eine Zeit lang das Eckzimmer im ersten Stock als Arbeits- und Bibliothekszimmer nutzte; heute ist es einer der Museumsräume. Dieser und die anschließenden Räume erhielten die der Zeit Wielands zugeschriebene Wandgestaltung und -dekoration, die durch Analysen der Bauforschung rekonstruiert werden konnten, also die typischen grünen und blauen Wandfarben mit gemalten Bordüren.

Von der Originaleinrichtung hat sich in Oßmannstedt nichts erhalten, bei der Rückkehr nach Weimar 1803 wurde wohl, wie sechs Jahre zuvor bei der Übersiedlung aus Weimar, das ganze Mobiliar mitgenommen: „Da ich (bis auf etliche 100 unbrauchbare oder doch sehr entbehrliche Bücher) meine ganze fahrende Habe mitgenommen habe, so habe ich mehr als 20 zweyspännige Fuhren nöthig gehabt, um alles hieher zu transportieren", hatte Wieland am 1. Mai 1797 an Heinrich Geßner geschrieben. Man kann also davon ausgehen, dass die Ausstattungsstücke, die sein Sekretär Samuel Christoph Abraham Lütkemüller in der Beschreibung der Weimarer Wohnung erwähnt hat, auch in

Oßmannstedt ihren Platz fanden: ein Porträt der Herzogin Anna
Amalia über dem Schreibtisch, ein Zyklus von Radierungen des
Horazischen Sabinum, Kupferstiche mit italienischen Land-
schafts- und Seestücken, eine Statuette Voltaires „in einem Arm-
stuhl aus Buchsbaumholz geschnitzt, mit sprechendem Gesicht
und Wesen", ein Porträt des Grafen Stadion. Böttiger, ein häufiger
Besucher sowohl in Weimar wie in Oßmannstedt, erinnert sich
an Büsten der griechischen Lyrikerin Sappho und der Faustina,
der Frau des römischen Kaisers Marc Aurel. Einige dieser Aus-
stattungstücke erwähnt auch Wielands Jugendfreundin Sophie
von La Roche in ihrem Bericht über ihren Besuch in Oßmann-
stedt: die Büste der Faustina, das Porträt Stadions und die Bilder
des Sabinum, darüber hinaus ein Piano, auf dem Wieland abends
spielte. Diesen Flügel hatte er sich, wie Böttiger überliefert,
„von Schenk machen lassen und phantasiert nun vor seiner Frau
ein eignes cantabile oder spielt eine leichte Arie von Mozart.
Man brauche so eine Stimmung der Seele durch ein äußeres Ins-
trument doppelt in seinen Jahren"
(Gespräch am 4. November 1798). Der
ebenerdige Gartensaal wurde von
der Familie im Sommer als Salon und
Speisezimmer benutzt.

Nach Wielands Tod wurde seine
letzte Weimarer Wohnung rasch ge-
räumt, sein Nachlass – Bücher, Hausrat,
Schmuck und Bilder – wurde verstei-
gert. Nur sehr wenige persönliche Be-
sitztümer und Möbel haben den Weg
zurück in die Sammlungen der Klassik
Stiftung Weimar gefunden, darunter
eine Kalotte, ein Spazierstock und ein
Schreibtisch, die in Oßmannstedt aus-
gestellt sind (Abb. 7).

Abb. 7 | Wielands Spazierstock, Ende 18. Jh.

Jagemanns Porträt

Das Bild zeigt Wieland im Alter von 72 Jahren, zwei Jahre
nachdem er das Gut Oßmannstedt aufgegeben hatte und
wieder nach Weimar gezogen war. Es entstand unter dem
Einfluss der Schädellehre von Franz Joseph Gall, laut der
sich geistige Leistungen und Fähigkeiten des Menschen
von dessen Hirn- und Schädelform ablesen lassen. Wieland
hatte Gall 1805 in Weimar kennengelernt und sich für seine
Theorien interessiert. Auf Galls Anregung hin und unter
seiner Anleitung ließ er eine Lebendmaske anfertigen,
die als Grundlage für Ludwig Klauers Porträtbüste diente.
Über Jagemanns Porträt schrieb Wieland an seinen Verleger
Göschen: „Auch hat der treffliche junge Mahler Jagemann,
ebenfalls unter Galls Augen, ein Porträt von mir gemahlt,
dessen vollkommne Ähnlichkeit mit meinem dermaligen
72 jährigen Kopf u Angesicht von Männiglich anerkannt u
hochgepriesen wird" (12. September 1805).

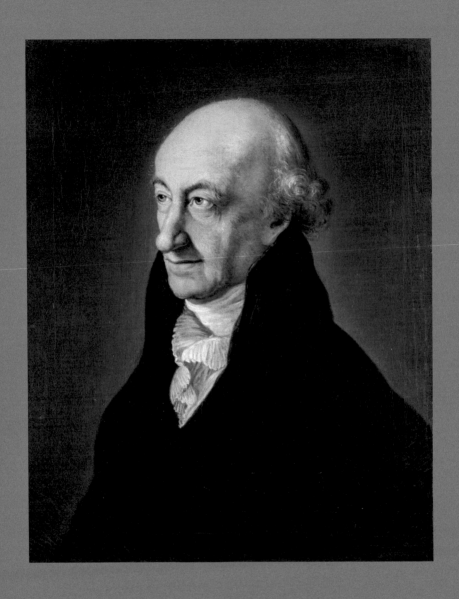

Christoph Martin Wieland, Ölgemälde von
Ferdinand Carl Christian Jagemann, 1805

CHRISTOPH MARTIN WIELAND – „DER ERSTE SCHRIFTSTELLER DEUTSCHLANDS"

Wieland war, als er nach Oßmannstedt zog, ein berühmter Mann (Abb. 1). Er galt als der „gelesenste deutsche Schriftsteller", als „erklärter Lieblingsschriftsteller der Nation", als „der erste Schriftsteller", „den ganz Deutschland schon lange für seinen Lieblings-Autor erklärt hat". „Warlich mein theurer Wieland, Sie sind ein ungeheures Genie! Man nennt Sie den deutschen Voltaire!", hatte ihm Johann Wilhelm Ludwig Gleim schon 1790 geschrieben. Und im November 1793 berichtete Friedrich Justin Bertuch an Göschen: „Wieland ist nun ohnstreitig der erste klassische Dichter der Nation; man wird ihn immer kaufen, und jeder Teutsche, der nur ein paar Dutzend Bücher sammelt, und nur auf einen Schatten von Litteratur und Geschmack Anspruch macht, wird seinen Wieland so gut haben müssen, wie der Franzoß seinen Voltaire und der Engländer seinen Milton und Pope hat."

40 Jahre zuvor, als Wieland zu schreiben begann, stand die deutsche Literatur vor einem Neuanfang. Die Literatur des Barock wurde nicht mehr gelesen, die des Mittelalters war ganz vergessen. Die Vertreter der literarischen Generation, die Wieland vorausging – Barthold Heinrich Brockes, Johann Christoph Gottsched, Friedrich Gottlieb Klopstock –, arbeiteten am Projekt einer deutschen Nationalliteratur, die der höher bewerteten französischen, englischen und italienischen ebenbürtig sein sollte. Mit Wieland und Gotthold Ephraim Lessing erfüllte sich dieses Ziel, mit ihnen wurde auch die deutsche Literatur zur Weltliteratur – das Wort ‚Weltliteratur' stammt übrigens von Wieland.

Steht der Name Lessing vor allem für den Beginn des modernen deutschen Theaters sowie die Gattung des kulturtheoretischen und philosophischen Essays, so steht der Name Wieland

für eine ganze Reihe literarischer Pionierleistungen: Wielands Verserzählungen und -romane wie die *Komischen Erzählungen* (1765), *Musarion* und *Idris und Zenide* (beide 1768) setzten dem Vorurteil, die deutsche Sprache sei nicht schön genug für Poesie und könne die französische oder italienische allenfalls unvollkommen nachahmen, ein Ende. Wielands *Geschichte des Agathon* (1766) war der erste deutsche Roman, der als literarisches Kunstwerk allgemeine Anerkennung erhielt. Wieland übersetzte als Erster die Dramen Shakespeares und übertrug Werke der griechischen und lateinischen Antike ins Deutsche. Durch seine zeithistorischen Kommentare zur Französischen Revolution im *Teutschen Merkur* wurde Wieland darüber hinaus der erste bedeutende politische Journalist.

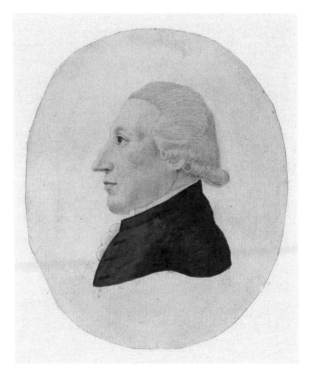

Abb. 1 | Christoph Martin Wieland, Zeichnung von Johann Wolfgang Goethe, Juni 1776

LEBEN UND WERK – VON OBERHOLZHEIM NACH OßMANNSTEDT

Kindheit und Jugend (1733–1752)

Christoph Martin Wieland wurde am 5. September 1733 im oberschwäbischen Dorf Oberholzheim geboren, wo sein Vater Thomas Adam Wieland Pastor war (Abb. 1 und 2). Drei Jahre später, als dem Vater die Pfarre an der Magdalenenkirche im nahegelegenen Biberach an der Riß übertragen wurde, zog die Familie in die freie Reichsstadt um.

Ab dem vierten Lebensjahr erhielt Wieland Unterricht von seinem Vater in Latein, von 1739 bis 1742 besuchte er die Biberacher Lateinschule, dann ließ ihn der Vater wieder privat unterrichten. Er war den Anforderungen der öffentlichen Schule bereits entwachsen. In diese Zeit fielen auch Wielands erste schriftstellerischen Versuche: „Ich liebte die Poesie von meinem 11 Jahre an ungemein. Gottsched war damals mein magnus Apollo u: ich las seine Dichtkunst unaufhörlich. Brokes war mein Leibautor. Ich schrieb eine unendliche Menge von Versen" (Brief an Johann Jakob Bodmer, 6. März 1752).

1747 kam er als Vorbereitung für ein Theologiestudium auf die Internatsschule Kloster Berge bei Magdeburg (Abb. 3). Dort

46

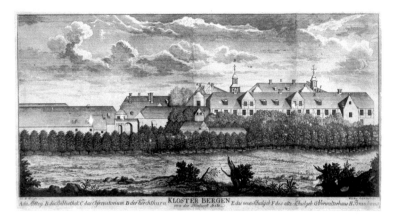

las er, was er an moderner Philosophie und Literatur bekommen konnte – und war sich rasch darüber im Klaren, dass er keine geistliche Laufbahn einschlagen wollte. 1749, als 15-Jähriger, ging er von der Schule ab und zog nach Erfurt zu dem Mediziner und Philosophieprofessor Johann Wilhelm Baumer, einem Verwandten mütterlicherseits. Von Baumer erhielt Wieland nicht nur Privatvorlesungen über Philosophie, sondern auch über Cervantes' *Don Quijote*, woran er sich noch Jahrzehnte später erinnerte: „Das beste was er an mir that, war ein sogenanntes Privatissimum, das er mir – über den Don Quichote las" (Brief an Leonhard Meister, 28. Dezember 1787).

Im Oktober 1750 begann Wieland ein Jurastudium in Tübingen (Abb. 4). Aber auch hier fasste er bald größte Abneigung gegen den Lehrbetrieb. „Ich folgte in meinen Studien bloß meinem Geschmacke und einem gewißen Triebe meines bösen oder guten Dämons. Ein unüberwindlicher Abscheu hielt mich von der Juristerey, die Schwäche meiner Brust vom Predigen, und ein gleichfals mechanischer Ekel vor Todten Körpern, Krankenstuben und Spithälern von der Medicin ab" (Brief an Johann Georg Zimmermann, 20. Februar 1759). Statt zu studieren, begann er sich eigenen literarischen Produktionen zu widmen.

Noch bevor Wieland nach Tübingen gegangen war, hatte er sich im August 1750 in Biberach verlobt, mit einer Cousine: Sophie Gutermann von Guters-

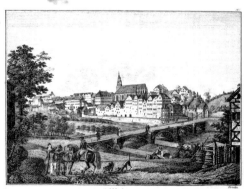

426 Tübingen.

47

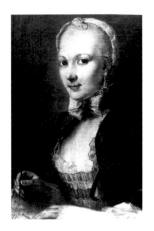

Abb. 5 | Sophie
Gutermann von
Gutershofen, spä-
ter verheiratete
von La Roche,
Foto nach unbe-
kanntem Original,
Johann Heinrich
Tischbein d. Ä.
zugeschrieben,
nach 1750

Abb. 6 | Ansicht
von Zürich, Kup-
ferstich von
Adrianus Jacobus
Terwen, nach
Ludwig Rohbock,
circa 1870

hofen, aus einer Augsburger Arztfamilie stammend, war drei Jahre älter als er und eine lebenserfahrene, literarisch gebildete und begabte junge Frau (Abb. 5). Als Verlobungsgeschenk versprach Wieland ihr ein Lehrgedicht nach dem Vorbild des lateinischen Dichters Lukrez – ein Versprechen, das er mit dem 3 500 Verse umfassenden Band *Die Natur der Dinge in sechs Büchern* 1752 einlöste.

Die Schweizer Jahre (1752–1760)

Von Tübingen aus trat Wieland in Briefkontakt mit dem Schriftsteller Johann Jakob Bodmer in Zürich. Damit positionierte er sich in dem großen Literaturstreit der Zeit: Bodmer stand für das Wunderbare in der Literatur, für das religiös Schwärmerische im Sinne von John Miltons *Paradise Lost* (1667) und Friedrich Gottlieb Klopstocks *Messias* (1773) und damit in heftiger Gegnerschaft zu dem Leipziger Johann Christoph Gottsched und dessen Kreis, die für strenge Regeln und Rationalismus in der Literatur eintraten. Wieland übersandte Bodmer Proben seiner literarischen Arbeiten und empfahl sich als Schüler. Im Mai 1752 traf die erhoffte Einladung ein und Wieland zog im Oktober 1752 nach Zürich in Bodmers Haus (Abb. 6 und 7). Dort schrieb er christlich-moralische Versdichtungen in Hexametern, wie sie auch von Klopstock verwendet wurden – unter anderem das Versepos *Die Prüfung Abrahams* (1753), „das einzige biblische Gedicht, welches der Verfasser zu verantworten hat", wie Wieland später vermerkte –, und er ließ sich in den Streit Bodmers gegen die Leipziger Dichterschule einspannen.

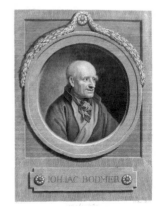

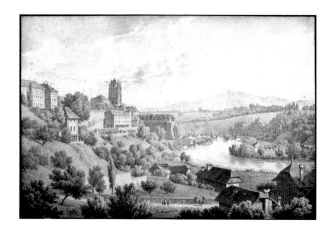

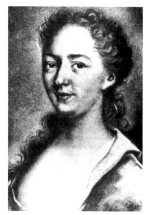

Doch allmählich kam es zu einer Entfremdung, und im Juni 1754 verließ Wieland Bodmers Haus und bezog eine andere Wohnung.

In der Zwischenzeit hatte Sophie Gutermann aus der Ferne die Verlobung mit Wieland gelöst und bald darauf, im Dezember 1753, geheiratet. Ihr Mann Georg Michael Frank von La Roche stand im Dienst des kurmainzischen Grafen Anton Heinrich Friedrich von Stadion, als dessen unehelicher Sohn er galt; gemeinsam lebten sie auf Stadions Schloss Warthausen bei Biberach. Unter dem Namen Sophie von La Roche wurde Wielands ehemalige Verlobte später die populärste Schriftstellerin ihrer Zeit, mit Wieland blieb sie zeitlebens eng verbunden.

Von 1754 bis 1759 lebte Wieland als Privatlehrer und Schriftsteller in Zürich; im Juni 1759 übersiedelte er nach Bern, wo er eine Stelle als Hauslehrer antrat (Abb. 8). Dort lernte er Julie von Bondeli kennen, eine literarisch und philosophisch gebildete Frau, mit der er sich verlobte (Abb. 9). Kurz darauf erhielt er aus seiner Vaterstadt Biberach das Angebot einer Beamtenstelle und verließ im Mai 1760 die Schweiz – ohne sich von Julie von Bondeli zu verabschieden.

Biberach an der Riß (1760–1769)

In Biberach an der Riß wurde Wieland zum Senator und Kanzleiverwalter ernannt, was ihm ein regelmäßiges Einkommen und eine Dienstwohnung in der Staatskanzlei versprach.

Abb. 8 | Ansicht der Stadt Bern, farbige Kupferätzung eines unbekannten Künstlers, ohne Datierung

Abb. 9 | Julie von Bondeli, Pastell eines unbekannten Künstlers, ohne Datierung

Abb. 7 | Johann Jakob Bodmer, Kupferstich von Johann Friedrich Bause, nach Anton Graff, 1784

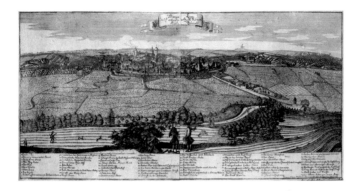
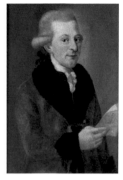

Biberach war eine der paritätischen Reichsstädte: Das hieß, dass alle Ämter entweder doppelt existierten, je einmal für Katholiken und Protestanten, oder die beiden Konfessionen die Ämter turnusmäßig erhielten. Diese Einrichtung hatte nach dem Ende des Dreißigjährigen Krieges viel zur Befriedung der Konfessionsgegensätze beigetragen, hielt sie aber auch stets im öffentlichen Bewusstsein präsent. Immer wieder kam es zu Streitigkeiten zwischen Katholiken und Protestanten um die rechtmäßige Besetzung einzelner Stellen – so auch in Wielands Fall, was dazu führte, dass sein Gehalt bis zur Klärung 1764 nicht ausgezahlt wurde (Abb. 10 und 11).

Wohl auch aus diesem Grund lag ihm daran, mit einer literarischen Arbeit Geld zu verdienen: Der komische Roman *Der Sieg der Natur über die Schwärmerey, oder die Abentheuer des Don Sylvio von Rosalva* (1764) wurde tatsächlich ein großer Erfolg, auch finanziell. Es war, wie Wieland später erklärte, „das einzige Buch, das ich um eine Summe Geldes zu bekommen, noch in Biberach geschrieben habe. Ich mußte für eine zweite mir sehr theure Person Geld schaffen, und so schrieb ich das erste und letzte Mal absichtlich um ein Honorar" (Gespräch mit Böttiger, Oktober 1795).

Die „theure Person" war Christine Hogel, genannt Bibi, mit der er ein Verhältnis begonnen hatte. Er hatte das junge Mädchen anlässlich eines Konzerts des Cäcilienvereins kennengelernt, bei dem sie als Chorsängerin auftrat. Wieland wollte sie heiraten, aber sie stammte aus einer katholischen Familie, die keine Ein-

willigung gab – auch nicht, als Bibi schwanger wur-
de. Im Frühjahr 1764 brachte sie Wielands Tochter
Caecilia Sophie Christine zur Welt. Ihre Eltern
schafften sie und das Kind aus der Stadt, Wie-
land sah sie nicht wieder.

Im Jahr darauf heiratete Wieland. Die Ver-
bindung mit Anna Dorothea von Hillenbrand,
einer Augsburger Kaufmannstochter, war auf
Vermittlung von Wielands Eltern und Sophie
von La Roche zustande gekommen (Abb. 12). In
einem Brief beschrieb Wieland seine Frau so: „Meine
junge Frau hat […] wenig oder nichts von schimmernden
Eigenschaften, auf welche ich (vermuthlich weil ich Anlässe ge-
habt habe, ihrer satt zu werden) bey der Wahl einer Ehegattin
nicht gesehen habe. Sie ist, mit unserm Haller zu reden, gewählt
für mein Herz und meinen Wünschen gleich – ein unschuldiges,
von der Welt unangestecktes, sanftes, fröhliches, gefälliges Ge-
schöpf; die bloße Natur, […] hübsch genug für einen ehrlichen
Mann, der gern eine Frau für sich selbst hat: eine Prätention, wel-
che man bey den großen Schönheiten vergebens macht. – Nun,
dächte ich, wissen Sie genug; denn von seinem Weibe reden, ist
ohngefähr eben so viel als von sich selbst sprechen" (Brief an
Salomon Geßner, 21. November 1765). Es wurde eine lange und
glückliche Ehe. Als Anna Dorothea Wieland 1801, nach 35 Ehe-
jahren, in Oßmannstedt starb, schrieb Wieland: „Ich habe nie in
meinem Leben etwas so geliebt, als meine Frau. Wenn ich nur
wusste, sie sey neben mir im Zimmer, oder wenn sie nur zuweilen
in mein Zimmer trat, ein Paar Worte mit mir sprach und dann
wieder ging: so war's genug. Mein Schutzengel, der alles Wider-
wärtige von mir abhielt und auf sich nahm, war da! Seit sie todt
ist, bilde ich mir ein, daß mir keine Arbeit mehr recht gelingen
will" (Brief an Böttiger, Februar 1803).

In Zürich hatte Wieland 1758 sein erstes Bühnendrama ge-
schrieben, *Lady Johanna Gray. Ein Trauerspiel,* das von der
Ackermann'schen Schauspielgruppe in Winterthur uraufgeführt
wurde. Wieland verwendete hier als Erster den Blankvers, der
auf der englischen Bühne üblich war und später der deutsche

Abb. 12 | Wielands Ehefrau Anna Dorothea, gebo-rene von Hillen-brand, getuschte Silhouette eines unbekannten Künstlers, ohne Datierung

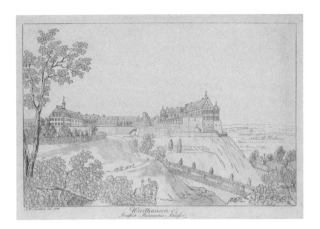

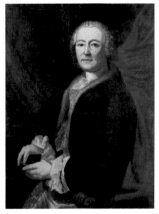

Dramenvers werden sollte. Nun, in Biberach, ließ er sich zum Direktor der Biberacher evangelischen Komödiengesellschaft wählen. Unter seiner Regie wurde im September 1761 seine erste Übersetzung eines Shakespeare'schen Theaterstücks aufgeführt: *Der Sturm oder Der erstaunliche Schiffbruch*. Der Erfolg bewog Wieland, weitere Stücke zu übertragen. Zwischen 1761 und 1766 erschienen die *Theatralischen Werke* in acht Bänden, die 22 Dramen Shakespeares enthielten: die erste umfassende Übersetzung ins Deutsche.

Wieland fühlte sich in Biberach nie so richtig wohl, es fehlte ihm an kultiviertem Umgang: Die Biberacher seien die „unwissendsten, abgeschmacktesten, schwehrmüthigsten und hartleibigsten unter allen Schwaben", befand er in einem Brief an Zimmermann (7. Januar 1765). „Hier gehen meine Talente für das Publicum verlohren. Unter solchen Zerstreuungen, unter solchen Leuten, bey einem solchen Amte, ohne Bibliothek, ohne Aufmunterung, was kan ich da thun?" (Brief an denselben, 11. Februar 1763).

Aber es gab bei Biberach einen Ort, der all das zu bieten hatte. Seine ehemalige Verlobte und ihr Mann, Sophie und Georg Michael Frank von La Roche, lebten auf Schloss Warthausen, wenige Kilometer von Biberach entfernt. Hier hatte ihr Dienstherr Graf Stadion einen Kreis von Gebildeten um sich versammelt (Abb. 13 und 14). Wieland verbrachte viel Zeit auf dem

Schloss. Die gut ausgestattete Bibliothek ermöglichte ihm die Shakespeare-Übersetzung, und die aufgeschlossene Gesellschaft am Warthausener Hof hatte ein Ohr für seine neuen, freizügigen Dichtungen, die so gar nichts mit den moralischen Werken der Schweizer Zeit gemein hatten. Er schrieb nun humoristische, erotische und phantastische Verserzählungen, die zum ersten Mal vor Augen führten, dass man mit der deutschen Sprache, die bisher als schwerfällig und unelegant gegolten hatte, ebenso virtuos umgehen konnte wie mit der französischen oder italienischen.

Als Romanschriftsteller zeigte Wieland, dass er nicht nur das satirisch-komische Genre beherrschte, das er 1764 mit dem *Don Sylvio von Rosalva* vorgelegt hatte, sondern auch den ernsten, philosophisch-psychologischen Roman: Seine *Geschichte des Agathon* (1766) nannte Lessing den ersten deutschen Roman „für den denkenden Kopf von klassischem Geschmacke".

Erfurt (1769–1772)

Als Graf Stadion 1768 starb und die Familie La Roche aus Warthausen wegzog, verlor Biberach seine hauptsächliche Attraktion für Wieland. Da kam das Angebot aus Erfurt 1769 gerade recht: Wieland, inzwischen einer der berühmtesten Schriftsteller Deutschlands, wurde zum ersten Professor der Philosophie der Universität Erfurt berufen und zum Kurmainzischen Regierungsrat ernannt (Abb. 15). Seine Vorlesungen erwiesen sich als Publikumsmagnet und konnten, wie es hieß, „kaum die Zuhörer fassen, die ihm zuströmten". Schwerpunkte seiner Vorlesungstätigkeit waren Geschichte der Menschheit, Philosophiegeschichte und Literaturgeschichte.

Abb. 15 | Ansicht von Erfurt, Kupferätzung eines unbekannten Künstlers, ohne Datierung

53

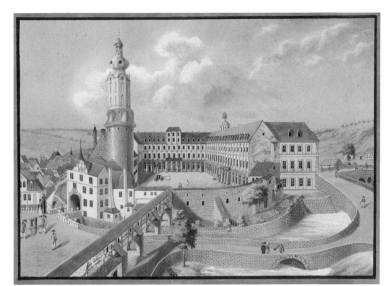

Abb. 16 | Residenz-
schloss Weimar
mit Wallgraben
und Holzbrücke,
nach 1730 und vor
dem Brand am
6. Mai 1774

Der Stadt vermochte er allerdings nicht viel abzugewinnen: „hier in Erfurt gehe ich vollends nach und nach zu Grunde. Niemals niemals […] haben die Grazien dieses freudeleere Chaos von alten Steinhauffen, wincklichten Gassen, verfallenen Kirchen, grossen Gemüßgärten und kleinen Leimhäusern, welches die Hauptstadt des edlen Thüringerlandes vorstellt, angeblickt" (Brief an Gleim, 27. April 1771).

Um der Enge zu entkommen, unternahm er von Erfurt aus mehrere Reisen. Im Juni 1770 fuhr er nach Leipzig, und im Mai 1771 brach er zu einer Rheinreise auf. In Ehrenbreitstein bei Koblenz besuchte er Sophie von La Roche. Sie hatte ihm im Jahr zuvor das unfertige Manuskript eines Romans, die *Geschichte des Fräuleins von Sternheim,* zu lesen gegeben und ihn gefragt, ob es veröffentlicht werden solle. Wieland antwortete: „Allerdings, beste Freundin, verdient Ihre Sternheim gedruckt zu werden. – Nach meiner vollen Überzeugung erweisen Sie Ihrem Geschlecht einen wirklichen Dienst dadurch. Sie soll und muß gedruckt werden, und ich werde Ihr Pflegevater seyn" (April 1770). Auf La Roches Wunsch überarbeitete Wieland den Roman und firmierte als Herausgeber einer anonymen Verfasserin. Die *Geschichte des Fräuleins von Sternheim* erschien 1771 und machte die Autorin, die sich bald darauf zu erkennen gab, berühmt.

In Erfurt schrieb Wieland *Sōkrátēs mainómenos oder die Dialogen des Diogenes von Sinope* (1770), einen witzigen und tempo-

reichen philosophischen Roman, und *Der Goldne Spiegel, oder die Könige von Scheschian* (1772), die Geschichte eines Philosophen, der einen orientalischen König zu belehren und zu bilden versucht, letztlich allerdings scheitert. Dieses Buch weist seinen Verfasser als Kenner der zeitgenössischen Politik- und Wirtschaftstheorien aus. Dies mag die Weimarer Regentin Anna Amalia in ihrem Wunsch bestärkt haben, Wieland als Mentor für ihre Söhne – den 14-jährigen Thronfolger Carl August und den 13-jährigen Constantin – zu gewinnen (Abb. 16 und 17). Allerdings hatte sie schon vor Erscheinen des Romans begonnen, mit Wieland über eine Anstellung in Weimar zu verhandeln.

Am Weimarer Hof (1772–1775)

Im November 1771 war Wieland erstmals in Weimar zu Besuch gewesen, im März 1772 folgte ein zweiter Aufenthalt. Dabei verfestigte sich wohl der Wunsch der Herzogin Anna Amalia, ihn dauerhaft an den Hof zu binden.

Wieland war zunächst unschlüssig, ob er aus der Universität an einen Hof wechseln sollte: „Ich bin nicht mehr in einem Alter, in dem man leicht neue Gewohnheiten annimmt. Ich bin an ein angenehmes Leben gewöhnt, ohne Beschränkungen und Zwänge. Das Vergnügen, zu tun, was ich will, mit meinen Kindern zu leben und selbst über die Entwicklung dieser jungen Seelen zu wachen, machen den größten Teil des Glücks aus, das ich genießen darf. Es ist die größte Gnade, die Gott mir erweisen kann, daß er mich niemals in die Lage bringt, mein eigenes Glück den Interessen anderer zu opfern" (Brief an Graf Johann Eustach von Görtz, 5. Mai 1772).

Aber allmählich begann er die Aufgabe reizvoll zu finden, den jungen Prinzen, der mit seiner Volljährigkeit 1775 die Thronfolge antreten sollte, auf die Regierungsaufgabe vorzubereiten. Wieland bestand allerdings darauf, keinen befristeten Vertrag, sondern eine Lebensstelle zu bekommen.

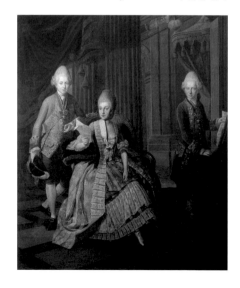

Abb. 17 | Herzogin Anna Amalia mit ihren Söhnen Carl August und Constantin, Ölgemälde von Anna Rosina de Gasc, 1773/1774

Im Kreis der Familie

Das Familienporträt des Malers Georg Melchior Kraus, zwei
Jahre nach Wielands Umzug nach Weimar entstanden, zeigt ihn
umgeben von Frau und Kindern in betont privater Aufmachung:
Er trägt Pantoffeln, einen bequemen Hausrock und eine turban-
ähnliche Kopfbedeckung.

Der Hintergrund stellt keinen realen Innenraum dar, sondern
illustriert Wielands verschiedene Tätigkeiten. Auf der Schreib-
tischplatte liegen Papiere, ein aufgeschlagenes Buch, ein zwei-
teiliges Schreibzeug und eine benutzte Feder: die Requisiten
eines Schriftstellers. Auf dem Stuhl und dem Boden stapeln sich
blau eingebundene Hefte des *Teutschen Merkur*. Auf Wielands
Beschäftigung mit antiken Schriftstellern und Philosophen spie-
len unter anderem die Büste des Sokrates und das daran lehnende
Bildnisrelief Xenophons auf dem Schreibtisch an. Die Statuetten-
gruppe links daneben verweist auf Wielands *Die Grazien* von
1770 und die Verserzählung *Musarion, oder die Philosophie der
Grazien* von 1768. Links hinten steht ein Spinett mit aufgeschla-
genen Noten – ein Hinweis darauf, dass Wieland selbst Klavier
spielte. Als das Gemälde entstand, war die Familienidylle noch
ungetrübt. Der neugeborene Sohn Carl Friedrich, den ihm seine
Frau auf dem Bild entgegenhält, starb wenige Wochen später
am 6. November 1774.

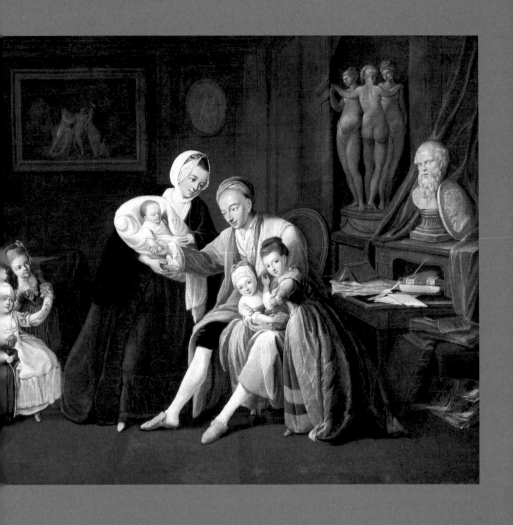

Christoph Martin Wieland im Kreis seiner Familie,
Ölgemälde von Georg Melchior Kraus, 1774/1775

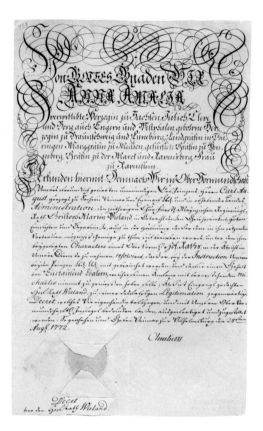

Abb. 18 | Bestellung Wielands zum Prinzenerzieher durch Herzogin Anna Amalia unter Verleihung des Titels Hofrat, 28. August 1772

„Es ist meiner nicht würdig", schrieb er am 7. Juli 1772 an Graf Görtz, „den Philosophielehrer zu geben, der für einige Monate entlohnt wird, den jeder für einen Mann ansehen würde, den man in 6 Monaten wieder rauswirft. Wenn man mich für den Prinzen will, so darf es nicht in einer Eigenschaft als Philosophielehrer sein, sondern als Philosoph (was einen kleinen Unterschied macht, wie Sie wissen)".

Schließlich bot die Herzogin Wieland an, ganz in ihre Dienste zu treten, mit der Stellung eines Hofrats, einem jährlichen Gehalt von 900 Ecus und einer Pension von 500 Ecus für den Rest seines Lebens. Wieland verhandelte eine Erhöhung auf 1 000 und 600 Ecus und sagte zu. Im September 1772 übersiedelte er mit seiner Familie nach Weimar (Abb. 18).

Seine Verpflichtungen bei Hof ließen ihm genug Zeit, auch andere Projekte zu verfolgen: Er schrieb gemeinsam mit dem Komponisten Anton Schweitzer die Oper *Alceste,* die im Mai 1773 auf der Weimarer Schlossbühne uraufgeführt wurde – sie gilt als die erste durchkomponierte deutschsprachige Oper der Musikgeschichte. Und er gründete den *Teutschen Merkur,* der für viele Jahre eines der meistbeachteten Journale Deutschlands wurde (Abb. 19 und 20).

1774 erschien der erste Band von Wielands später bekanntestem Roman, *Geschichte der Abderiten,* 1775 die *Geschichte des weisen Danischmend,* eine Fortsetzung des *Goldnen Spiegels* von 1772.

Erbprinz Carl August hatte Wieland am 23. Juli 1772 mit folgendem Schreiben begrüßt: „Es erfreuet mich sehr wenn der

Antrag meiner Frau Mutter bey uns als Philosoph, und leib Danischmende zu kommen, Ihnen gefällig gewesen ist. (Diese letztere Stelle wünschte ich ganz besonders daß Sie diese bey mir in eterna tempora bekleiden möchten)." Diesen Wunsch erfüllte er sich, als er 1775 die Regierungsgeschäfte übernahm: Er erhöhte Wielands Pension auf 1 000 Taler unter der Bedingung, dass er in Weimar blieb. Im selben Jahr holte Carl August einen weiteren berühmten Dichter nach

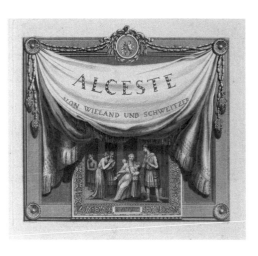

Weimar: Dass Goethe die Stadt attraktiv genug fand, um hierher zu ziehen, hatte nicht zuletzt damit zu tun, dass Wieland bereits hier war. Im Jahr darauf wurde auf Wielands und Goethes Betreiben Herder als Generalsuperintendent nach Weimar berufen. Damit war Weimar als kulturelles Zentrum Deutschlands etabliert.

Abb. 19 | Deckblatt der Partitur der *Alceste*, Leipzig 1774

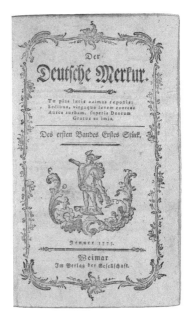
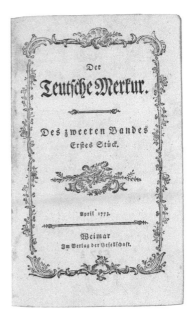

Abb. 20 | Titelblätter der ersten zwei Quartalsbände des *Teutschen Merkurs*, Januar und April 1773

Freier Schriftsteller in Weimar (1776–1797)

In den Jahren nach Ende der Unterrichtsverpflichtung folgten für Wieland produktive Zeiten (Abb. 21). Er schrieb Romane und Märchen, Verserzählungen und Aufsätze zu literarischen und politischen Themen, und er übersetzte die Briefe (1782) und Satiren (1786) des Horaz, die er mit ausführlichen Einleitungen, Kommentaren und übersetzungstheoretischen Reflexionen versah.

Währenddessen wurde seine Familie ständig zahlreicher. 14 Kinder gebar Anna Dorothea Wieland, von denen neun das Erwachsenenalter erreichten. Wielands erste Enkel wurden geboren, als seine letzten Kinder noch nicht auf der Welt waren. Schiller, der 1787 erstmals nach Weimar kam, schrieb über seinen Antrittsbesuch bei Wieland an seinen Freund Christian Gottfried Körner: „Ich besuchte also Wieland, zu dem ich durch ein Gedränge kleiner und immer kleinerer Kreaturen von lieben Kinderchen gelangte." Dass Wieland sich gerne inmitten seiner großen Kinderschar präsentierte, verwunderte Besucher immer wieder. Schiller weiter: „Wir wollen dahin kommen, sagte er mir, daß einer zu dem anderen wahr und vertraulich rede, wie man mit seinem Genius redet" (24. Juli 1787). Wieland versuchte, den in finanziellen Schwierigkeiten steckenden jüngeren Kollegen zu unterstützen und ihn in die Arbeit am *Teutschen Merkur* einzubinden. Das Verhältnis kühlte sich jedoch bald ab, die beiden harmonierten weder als Dichter noch in ihrer Persönlichkeit.

Abb. 21 | Christoph Martin Wieland, Ölgemälde von Georg Oswald May, 1778

Mit Goethe, der 1788 aus Italien zurückgekehrt war, pflegte Wieland ein distanziert freundschaftliches Verhältnis. Dieses trübte sich etwas ein, als Goethe sich ab 1794 eng an Schiller anschloss (Abb. 22 und 23). Mit den von ihnen gemeinsam verfassten *Xenien* (1797), polemisch überspitzten Zweizeilern, führten sie einen Angriff gegen große Teile des

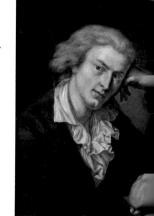

literarischen Deutschland, von dem auch Wieland nicht verschont blieb. Wieland reagierte gelassen: Er veröffentlichte im *Teutschen Merkur* eine Rezension, in der er einen Teil der *Xenien* lobte, die gröberen unter ihnen für unhöflich befand und insgesamt die Aufregung um die *Xenien* für unnötig und übertrieben erklärte.

Wieland wandte sich einem weiteren antiken Schriftsteller zu. Er übersetzte die *Sämmtlichen Werke* von Lukian von Samosata (1788) und entlieh ihnen den Stoff für einen neuen Roman: Die *Geheime Geschichte des Philosophen Peregrinus Proteus* (1791) erzählt anhand der Erlebnisse eines jungen Mannes vom Aufstieg des Christentums in der Spätantike. Der Antike war auch eine neue Zeitschrift gewidmet, die Wieland ab 1796 herausgab: Das *Attische Museum* – ab 1805 *Neues Attisches Museum* – brachte Übersetzungen und Kommentierungen antiker Literatur.

Am 14. Juli 1789 war es in Paris zum Sturm auf die Bastille gekommen; im *Teutschen Merkur* kommentierte Wieland in den nächsten Jahren laufend die revolutionären Ereignisse in Frankreich, häufig in Form eines fiktiven Gesprächs, in dem unterschiedliche Sichtweisen unparteiisch vorgestellt werden.

Wielands Hauptarbeit in dieser Zeit bildete die Überarbeitung seiner Werke für die große Gesamtausgabe, die ab 1794 in der G. J. Göschen'schen Verlagsbuchhandlung in Leipzig erschien. Geplant waren 30 Bände und sechs Supplementbände – das größte verlegerische Unternehmen, das je einem deutschen Autor zu Lebzeiten zuteil wurde. „Wir Buchhändler müßen uns um so mancherley nichtswürdige Dinge oft plagen und placken, daß es einem wohl thut, wenn man sich mit einer großen Unternehmung beschäftigen kann", schrieb der Verleger Göschen an Wieland. „Nur der einzige Gedanke wird mich zuweilen beunruhigen: Wenn diese Unternehmung in Rucksicht des Aeusern nicht den besten typographischen Unternehmungen wenigstens die Wage hält und das Aussere dem inneren Werth des Werks entspricht, so wirst du Schande bey der Nachwelt haben" (10. Juli 1792).

Abb. 23 | Johann Wolfgang Goethe, Ölgemälde von Angelika Kauffmann, 1787

Abb. 22 | Friedrich Schiller, Kopie von Christian Xeller nach dem zwischen 1786–1791 entstandenen Ölgemälde von Anton Graff, 1. Hälfte des 19. Jh.

Eine verlegerische Großtat

Der Verleger Georg Joachim Göschen brachte Wielands *Sämmtliche Werke*, die sich an der seit 1784 erscheinenden Gesamtausgabe der Werke Voltaires orientierten, gleichzeitig in vier Formaten auf den Markt: von der „Prachtausgabe" in Quart auf geglättetem Papier und mit Titelkupfern bis zur „wohlfeilen" Ausgabe im kleinen Oktavformat und auf simplem Druckpapier.

Die *Sämmtlichen Werke* konnten „pränumeriert", also bestellt und vorausbezahlt werden, die Abonnenten kamen aus ganz Deutschland und vielen Städten Europas, von Sankt Petersburg bis Lissabon – und eine Ausgabe ging nach Übersee zu einem „Herrn Thompson, Amerika".

Auf der Subskribentenliste der Prachtausgabe finden sich die Königin von Dänemark, der König von England, die Königin von Neapel, zahlreiche deutsche Fürsten – und natürlich auch die Herzogin Anna Amalia: „Die Herzogin Amalia hat große Freude über die 5 ersten Bände meiner Sämtlichen Werke und läßt sie nun so prächtig einbinden, daß ihr Scatoullier die Achseln gewaltig zücken wird, wenn er überrechnet, daß die opera omnia Wielandi Seiner Fürstin eine Summe kosten werden, wofür man eine kleine Bibliothek kaufen könnte", schrieb Wieland am 15. Januar 1795 an Göschen.

Mit den auch preislich sehr unterschiedlichen Ausgaben – die große Prachtausgabe kostete pro Lieferung von fünf Bänden 25 Taler, die wohlfeile zwei Taler – hoffte der Verleger, den ganzen Markt abzudecken und so einen billigen Raubdruck unattraktiv zu machen, doch schon ab 1797 erschien ein illegaler Nachdruck in Wien.

Wielands *Sämmtliche Werke* (1794–1811), Band 31 als Fürstenausgabe, Großoktav, Oktav und Kleinoktav

Dem Erscheinen der ersten Bände gingen jahrelange Vor-
arbeiten von Autor und Verleger voraus. Wieland beteiligte
sich an den Entscheidungen zu sämtlichen Details, nicht nur,
was Auswahl und Reihenfolge der Werke betraf, sondern auch
zu Format und Papiersorten, den Titelkupfern und selbst der
Schriftart. Frühe Werke überarbeitete er teils intensiv oder
räumte ihnen – als jugendliche Fingerübungen – nur Platz in
den Supplementbänden ein.

Bis 1797 waren die geplanten 30 Bände ausgeliefert, 1798
folgten die sechs Supplementbände. Ab 1799 wurde die Ausgabe
mit neuen Werken Wielands, die er in Oßmannstedt schrieb,
fortgesetzt. Sechs Bände erschienen bis 1802. Bis 1811 folgten
weitere drei Bände, diesmal nur in der wohlfeilen Ausgabe.

Oßmannstedt (1797–1803)

Im Sommer 1796 unternahm Wieland die erste längere Reise seit
Langem: Er besuchte seine Tochter Charlotte, die in Zürich mit
dem Verleger Heinrich Geßner verheiratet war. Die Abwesenheit
von „dem leidigen Städtchen Weimar" (Brief an Heinrich Geßner,
29./30. Januar 1797) und das Leben auf dem Lande am Zürichsee
gefielen ihm so gut, dass sich nach der Rückkehr eine Idee ver-
festigte: „irgend ein kleines Landgut zu acquirieren und dann
den Rest meines Lebens mit dem größren Theile meiner Familie
auf dem Lande zuzubringen" (Brief an Göschen, 6. Februar 1797).

Die Wahl fiel bald auf das Gut Oßmannstedt, rund zehn
Kilometer nordöstlich von Weimar gelegen. Noch im März 1797
wurde der Kaufvertrag unterschrieben, und schon Ende April zog
er mit der ganzen Familie – zu dieser Zeit bestehend aus seiner
Frau, sechs Kindern und vier Enkeln – um.

Obwohl die Bewirtschaftung des Gutes und die notwendigen
Um- und Neubauten der Wirtschaftsgebäude ihn sehr in An-
spruch nahmen, blieb Wielands Arbeitspensum auch in Oßmann-
stedt groß. Neben der fortgesetzten Arbeit an den *Sämmtlichen
Werken* und den Beiträgen für den *Teutschen Merkur* und das
Attische Museum stellte er den in Weimar begonnenen Roman
Agathodämon (1799) fertig, in dem es noch einmal um den er-
staunlichen Aufstieg des Christentums geht. Er übersetzte Xeno-

phons *Sokratische Denkwürdig-keiten* (1799/1800) und dessen *Gastmahl* (1802). Und er schrieb seinen letzten großen Roman, *Aristipp und einige seiner Zeitgenossen* (1800–1802), der heute vielen als der Höhepunkt seines Schaffens gilt und mit dem er noch einmal etwas in der deutschen Literatur völlig Neues schuf: Es ist der erste deutsche Briefroman, der nicht – wie etwa Goethes *Leiden des jungen Werther* von 1774 – aus den Briefen eines einzigen Schreibers besteht, sondern aus Briefen einer Vielzahl von Personen zusammengesetzt ist, die miteinander in Austausch treten (Abb. 24). So entsteht ein vielstimmiges Gespräch, das ein weites Panorama des antiken Griechenlands aufspannt, beschrieben und kommentiert aus unterschiedlichen Perspektiven. Wieland führt damit ein Muster freier und vorurteilsloser Kommunikation vor – und gibt eine Antwort auf die Frage, was Aufklärung sein kann.

Abb. 24 | Seite aus dem Manuskript des *Aristipp*

In den Briefen des *Aristipp* geht es um Philosophie und Politik, aber auch um Erotik, um Ästhetik, Malerei und bildende Kunst. Und es wird das prekäre Verhältnis der Geschlechter in einer männerdominierten Gesellschaft thematisiert: „Eine Frau, die ihre Unabhängigkeit behaupten will, muß euer Geschlecht überhaupt als eine feindliche Macht betrachten, mit welcher sie, ohne ihre eigene Wohlfahrt aufzuopfern, nie einen aufrichtigen Frieden eingehen kann", sagt Lais, das weibliche Gegenüber zur Titelfigur des Romans – eine in der deutschen Literatur der Zeit erstaunliche feministische Grundsatzerklärung aus der Feder eines männlichen Autors.

Das schwarze Käppchen

Wielands Kalotte hat sich als einziges Kleidungsstück erhalten.
Kalotten wurden zu Zeiten, als man in Gesellschaft noch
Perücken trug, als wärmende Kopfbedeckung im privaten
Bereich benutzt – sich damit öffentlich zu zeigen war nicht
üblich. Zu Wieland aber gehörte sie. Goethe wies Johann
Heinrich Meyer an, die Vorlage zu einer Medaille, die Wieland
im Profil zeigen sollte, „mit der Calotte" zu zeichnen. Johanna
Schopenhauer schreibt vom „schwarzen Käppchen (wie ein
Abbé)" und in einer Beschreibung des Porträts von Gerhard
von Kügelgen aus dem Jahr 1808: „wie schön steht das schwarz
sammetne Käppchen über den silbernen Locken".
 Wieland selbst empfand die Kalotte und seine Tuchstiefel,
die ebenso zu ihm gehörten, als unerlässliche Accessoires. Er
bestand darauf, wenn irgend möglich, in diesem Habit zu
erscheinen: „Die Calotte und die Tuchstiefel wurden mir schon
seit 18 oder 20 Jahren physisches Bedürfniß, und sind nun
durch die lange Gewohnheit zu einer so unerläßlichen Bedin-
gung meiner Gesundheit, beynahe möchte ich sagen meines
Lebens geworden, daß ich, wenn mir dieses Prärogativ nicht
zugestanden würde, gar nicht in publico erscheinen könnte"
(Brief an Elisabeth Charlotte Ferdinande zu Solms-Laubach,
7. November 1808). Selbst bei der Begegnung mit Napoleon
im Oktober 1808 war er damit ausstaffiert.

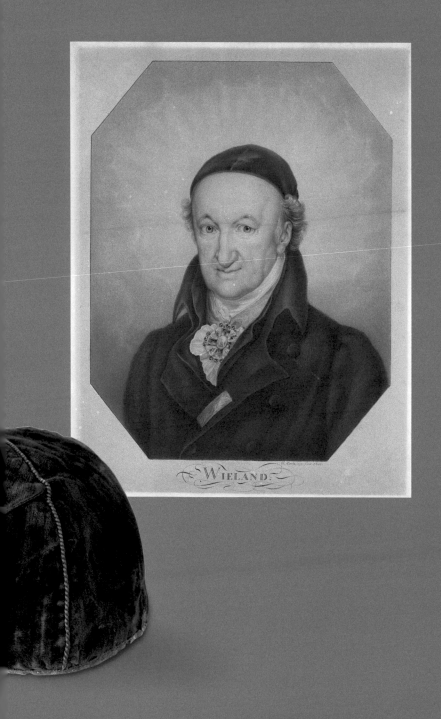

Wieland mit Kalotte, Schabkunstblatt von
Johann Friedrich Lortzing, 1815,
nach Gerhard von Kügelgen, 1808

Kalotte aus Wielands Besitz, um 1800–1813

Im September 1800 starb Sophie Brentano, eine Enkelin von Wielands Jugendliebe Sophie von La Roche, während eines Besuchs in Oßmannstedt. Wieland, der zu der jungen Frau eine innige väterliche Zuneigung gefasst hatte, ließ sie im Gutspark von Oßmannstedt begraben. Ein Jahr später, am 9. November 1801, starb seine Frau Anna Dorothea, auch sie wurde im Park beigesetzt. Dieser doppelte Schlag, verbunden mit zunehmenden wirtschaftlichen Schwierigkeiten bei der Gutsverwaltung, bewirkte, dass Wieland jede Freude an seinem Landsitz verlor. Im April 1803 gelang es ihm, das Gut zu verkaufen, und er kehrte nach Weimar zurück.

Letzte Jahre in Weimar (1803–1813)

In Weimar entstanden noch zwei kleine Romane, *Menander und Glycerion* (1803) und *Krates und Hipparchia* (1804), außerdem ein Zyklus von Erzählungen, *Das Hexameron von Rosenhain* (1805), bei dem sich Wieland noch einmal einer neuen Form annahm: der Novelle. Sein letztes großes Vorhaben, die Übersetzung und Kommentierung sämtlicher Briefe Marcus Tullius Ciceros (1808–1821), konnte er nicht mehr fertigstellen. Sie wurde von dem Philologen Friedrich David Gräter zu Ende geführt.

Abb. 25 | Wieland mit dem Band der Ehrenlegion, Silhouette eines unbekannten Künstlers, nach 1808

Anlässlich des Fürstenkongresses in Erfurt besuchte Napoleon am 6. Oktober 1808 das Weimarer Theater, im Anschluss kam es zu einem Zusammentreffen mit Wieland im Schloss, ein weiterer Empfang fand am 10. Oktober in Erfurt statt. Noch in derselben Woche wurde Wieland von Napoleon das Kreuz der Ehrenlegion verliehen (Abb. 25 und 26).

Wieland beschrieb seine Begegnung mit ihm so: „Napoleon fragte zweymahl nach mir, u schien verwundert, da er mich im Schauspiel in einer seinem Sitze ziemlich nahen Loge gesehen hatte, mich nicht beym Bal zu sehen – dies ließ mir die

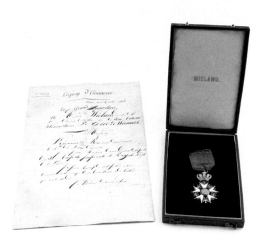

Herzogin wissen pp. u nun war kein andrer Rath als mich in den
Hofwagen, der mir geschickt wurde zu setzen und – in meinem
gewöhnlichen accoutrement, das ist eine Calotte auf dem Kopf,
ungepudert ohne Degen, u in Tuchstiefeln (übrigens anständig
costumiert) im Tanzsahl zu erscheinen. Es war gegen halb eilf
Uhr. Kaum war ich etliche Minuten da gewesen, so kam Napo-
leon von einer andern Seite des Sahls auf mich zu; die Herzogin
präsentierte mich ihm selbst, und Er sagte mir sehr leutselig –
das gewöhnliche, indem er mich zugleich scharf ins Auge faßte.
Schwerlich hat jemals ein Sterblicher die Gabe, einen Menschen
gleich auf den ersten Blick zu durchschauen und (wie man zu
sagen pflegt) wegzuhaben, in einem höhern Grad beseßen als
Napoleon. Er sah, daß ich, meiner leidigen Celebrität zu Trotz,
ein schlichter, anspruchloser alter Mann war, und, da er (wie es
schien) auf immer einen guten Eindruck auf mich machen wollte,
so verwandelte er sich augenblicklich in die Form, in welcher er
sicher seyn konnte seine Absicht zu erhalten. In meinem Leben
habe ich keinen einfachern, ruhigern, sanftern u anspruchs-
losern Menschensohn gesehen. Keine Spur daß der Mann, der
mit mir sprach, ein großer Monarch, oder, es zu seyn sich be-
wußt war. Er unterhielt sich mit mir wie ein alter Bekannter mit
seines gleichen, und (was noch keinem andern meines gleichen
wiederfahren war) anderthalb Stunden lang in Einem fort u
ganz allein" (Brief an Elisabeth Charlotte Ferdinande zu Solms-
Laubach, 13. Oktober 1808).

Begegnung mit Napoleon

Das Bild, das Wielands Zusammentreffen mit Napoleon am 6. Oktober 1808 im Weimarer Schloss festhält, war dem *Kriegs-Kalender für gebildete Leser aller Stände* für das Jahr 1810 beigegeben, gemeinsam mit einer von Karl August Böttiger verfassten Schilderung der Begegnung. Wieland ist darauf mit der Kalotte auf dem Kopf und Tuchstiefeln abgebildet.

Dieser war damit alles andere als einverstanden. Er beklagte sich bei Böttiger, den er für das „schmähliche Stümperwerk von einer anschaulichen Darstellung" verantwortlich machte, „es sehe so aus, als ob es mit allem Fleiß darauf angelegt sei, den Kaiser und meine Wenigkeit lächerlich zu machen – mich, der ohne Huth, in einem weissen Gillet und in Camaschen dem Kaiser gegen über steht, und mit beiden Händen eine Gesticulation macht als ob ich viel gegen das was jener sagt, einzuwenden hätte: den Kaiser, in dem der Pfuscher ihn in einem debonnairen, von seinen Großthaten schwatzenden invaliden Unterofficier verwandelt, der sogar dem armen Pedanten gegenüber, eine so jämmerlich-possierliche Figur macht, daß man nicht weiß ob man darüber lachen oder weinen soll. Das Empörendste an diesem Zerrbild ist, daß beide Figuren eine Art von mißlungener Ähnlichkeit haben, und sogar etwas ausdrücken sollen, das sie zwar nicht ausdrücken, das aber doch zugleich die Intention und das Unvermögen des einbildischen Halbkünstlers verräth […] – Doch genug und schon mehr als zuviel von diesem scandalo magnatum!" (20./21. Dezember 1809)

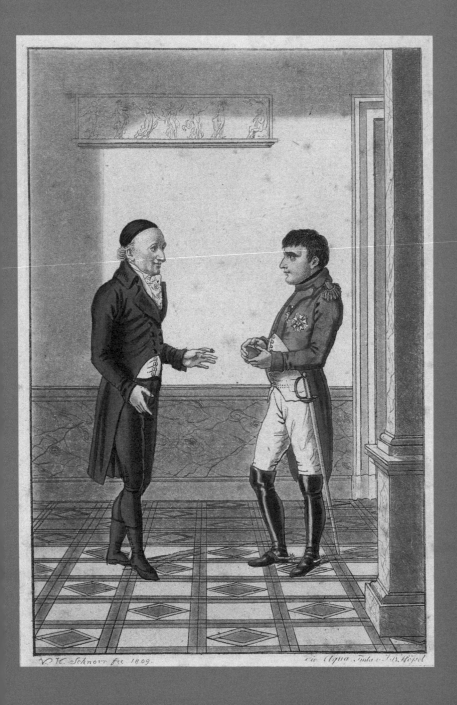

Begegnung Wielands mit Napoleon am 6. Oktober 1808
im Weimarer Schloss, kolorierte Radierung von Johann
Baptist Hossel, nach Hans Veit Friedrich Schnorr von
Carolsfeld, 1809

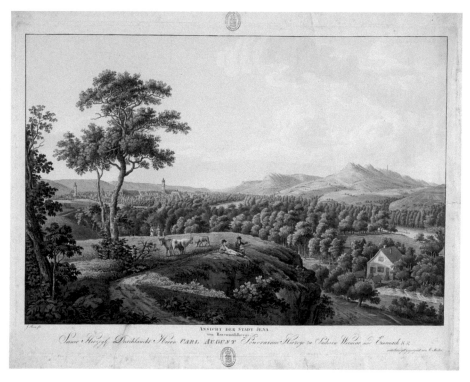

ANSICHT DER STADT JENA
von Rasenmühlberge

Abb. 26 | Ansicht der Stadt Jena, kolorierte Radierung von Jakob Wilhelm Christian Roux, um 1820

1812 verbrachte Wieland die Sommerwochen in Jena, sein 80. Geburtstag – man zählte damals den Tag der Geburt als ersten Geburtstag – wurde dort unter großer öffentlicher Aufmerksamkeit feierlich begangen (Abb. 26).

Am 24. Oktober 1812 hielt die Freimaurerloge Anna Amalia zu den drei Rosen in Weimar ihr 48. Stiftungsfest ab. Wieland, der im April 1809 aufgenommen worden war, trug dazu seinen letzten Aufsatz *Über das Fortleben im Andenken der Nachwelt* bei, in dem er sich mit dem nahenden Tod beschäftigt: „erfreulich dünkt mich der Gedanke, daß es eine Art von Leben nach dem Tode giebt, die in gewissem Sinne von uns selbst abhängt, und, anstatt allen unsern Verhältnissen mit den Lebenden auf einmal ein Ende zu machen, uns vielmehr in einer höchst angenehmen Verbindung mit ihnen erhält: ich meine das Fortleben im Andenken der Nachwelt. Diese Art des Lebens nach dem Tode bleibt durch den Antheil, den uns der fortdauernde Einfluß unserer ehemaligen Thätigkeit, wenigstens bei dem zärter und wärmer fühlenden und liebenden Theil der Nachwelt verschafft, noch immer ein unendlicher Genuß für den Glücklichen, der dessen (wenn

auch nur in einzelnen Augenblicken) durch ein lebendiges Vorge-
fühl und zu jeder Zeit durch ein leises und dunkles Bewußtsein
in seinem Leben theilhaft würde."

Am Mittwoch, dem 20. Januar 1813, starb Wieland gegen Mit-
ternacht. Nach einer feierlichen Aufbahrung in Bertuchs Haus in
Weimar (Abb. 27) wurde sein Leichnam nach Oßmannstedt über-
führt und am 25. Januar an der Seite seiner Frau Anna Dorothea
und Sophie Brentanos im Gutspark nahe der Ilm beerdigt.

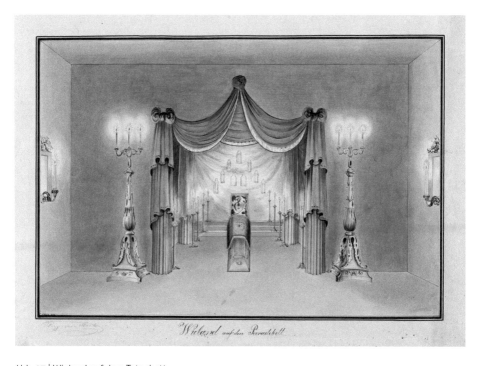

Abb. 27 | Wieland auf dem Totenbett,
teilweise aquarellierte Feder- und
Pinselzeichnung von Heinrich Eduard
Starcke, 1818

Wielands Schreibtisch

„Wie schön wurde mir eine Morgenstunde, in welcher ich
neben Wieland, aus dem Fenster seiner Bibliothek, den Theil
des Gartens übersehen wollte, welcher auf dieser Seite des
Hauptgebäudes liegt, und da seinen zweyten Sohn erblickte,
welcher als rüstiger Landmann, mit aller Gewandheit, einen mit
Rosenhecken umfaßten Grasplatz abmähte; ein Blick auf die
Büchersammlung sagte mir: ‚Nun bist du mitten in Wielands
Besitzungen, siehst in dem Zimmer alles, was die Seele zu
reicher Kenntniß wünschen, in dem Garten dieß, was die Erde
an Ertrag für Nahrung geben kann'", schrieb Sophie von
La Roche über ihren Besuch in Oßmannstedt im Sommer 1799.

Das Verzeichnis der Bibliothek, die nach Wielands Tod
versteigert wurde, umfasst 3 854 Bücher und Zeitschriften, sein
Sekretär Lütkemüller schätzte die Bibliothek auf 6 000 Bände,
„meistens erlesene Werke der alten und neuen Literatur".
Wieland hatte Lütkemüller beauftragt, ein Verzeichnis zu
erarbeiten, ihm aber gleichzeitig erlaubt, nach Herzenslust zu
lesen. So wurde der Katalog nie fertig.

Ein großer Schreibtisch mit Regalaufsatz aus Wielands
Besitz hat sich erhalten und steht nun wieder an dem Ort, an
dem er den *Agathodämon* und *Aristipp und einige seiner
Zeitgenossen* geschrieben hat.

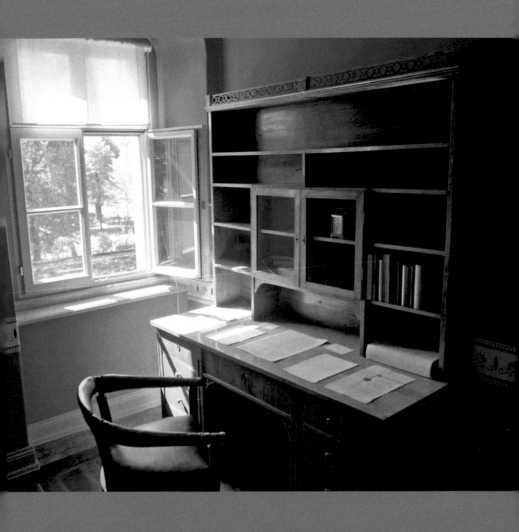

Schreibtisch mit Regalaufsatz aus Wielands Besitz,
um 1780

ZU BESUCH IN OSSMANNSTEDT – GOETHE, KLEIST UND ANDERE BERÜHMTE GÄSTE

Wieland empfing in den sechs Jahren, die er in Oßmannstedt verbrachte, über 100 Besucherinnen und Besucher, prominente und unbekannte, aus dem nahen Weimar, aber auch aus weiten Teilen Deutschlands und Europas, aus Großbritannien, Dänemark, Schweden, Frankreich, Portugal, Italien, Österreich, den Niederlanden und der Schweiz. Häufige Gäste waren das Ehepaar Herder und deren Tochter – die beiden Familien verband eine enge Freundschaft, die sich auch auf die nächste Generation erstreckte. Aus Weimar kamen die Herzogin Anna Amalia und ihre Schwiegertochter Herzogin Luise, Karl Ludwig von Knebel und Johannes Daniel Falk. Häufiger Gast war der gute Freund und Mitarbeiter beim *Teutschen Merkur* Karl August Böttiger, dessen Aufzeichnungen wir viele Anekdoten aus der Weimarer Gesellschaft verdanken. Goethe, der sich nur wenige Kilometer entfernt ebenfalls ein Landgut gekauft hatte, kam zu Fuß herüberspaziert. Es erschienen der Bildhauer Johann Gottfried Schadow, der

Abb. 1 | Gutshaus mit Rosengarten und Büste

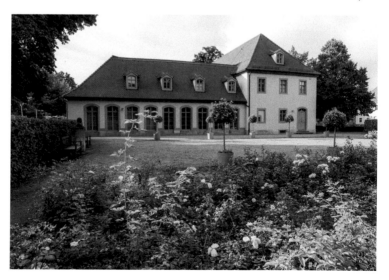

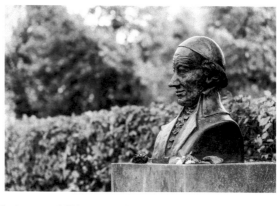

Maler Hans Veit Schnorr von Carolsfeld und die Schauspielerin Corona Schröter. Auch Wielands Verleger Göschen, der durch einen Vorschuss auf die Einkünfte aus den *Sämmtlichen Werken* den Kauf des Gutes ermöglicht hatte, kam und half, für Wielands Sohn Karl eine Ausbildungsstelle zum Gutsverwalter zu finden. In Oßmannstedt sah Wieland zum ersten Mal nach fast 30 Jahren seine Jugendfreundin Sophie von La Roche wieder, sie brachte ihre Enkelin Sophie Brentano mit. Weitere Besucher waren die jungen Schriftstellerkollegen Jean Paul, Johann Gottfried Seume, Clemens Brentano und Heinrich von Kleist – und natürlich Leserinnen und Leser, die den berühmten Mann sehen wollten.

Abb. 2 | Wieland-Büste

Gelegentlich wurde Wieland der Besucherandrang zu viel, und er beklagte sich darüber, von der Arbeit abgehalten zu werden. Wenn aber gute Freunde längere Zeit nicht kamen, war ihm das auch nicht recht, und er mahnte baldige Besuche an.

Johann Wolfgang Goethe (1749–1832)

Goethe reagierte auf Wielands Umzug auf das Land zunächst eher kopfschüttelnd: „Vorgestern habe ich Wieland besucht", schrieb er am 21. Juni 1797 an Schiller, „der in einem sehr artigen, geräumigen und wohnhaft eingerichteten Hause, in der traurigsten Gegend von der Welt lebt; der Weg dorthin ist noch dazu meistenteils sehr schlimm. Ein Glück ist's, daß jedem nur sein eigener Zustand zu behagen braucht; ich wünschte, daß dem guten Alten der seinige nie verleiden möge! Das Schlimmste ist wirklich, nach meiner Vorstellung, daß bei Regenwetter und kurzen Tagen an gar keine Kommunikation mit andern Menschen zu denken ist" (Abb. 3). Doch schon im Jahr darauf erwarb er selbst ein Gut in Oberroßla, drei Kilometer östlich von Oßmannstedt gelegen.

Abb. 3 | Johann Wolfgang Goethe, Kupferstich von Johann Heinrich Lips, 1791

„Eine unwiderstehliche Lust nach dem Land- und Gartenleben hatte damals die Menschen ergriffen", schrieb er, „Schiller kaufte einen Garten bei Jena und zog hinaus; Wieland hatte sich in Oßmannstedt angesiedelt. Eine Stunde davon, am rechten Ufer der Ilm, ward in Oberroßla ein kleines Gut verkäuflich, ich hatte Absichten darauf" (*Tag- und Jahreshefte*, 1797).

Es kam zu regelmäßigen gegenseitigen Besuchen. „Verwichnen Sonntag hatte ich das Vergnügen, meinen Feldnachbarn Göthe bey mir zu sehen und ein Halbdutzend sehr angenehme Stunden mit ihm zuzubringen", berichtete Wieland zum Beispiel am 4. November 1798 dem Freund Böttiger. Anders als Wieland hatte Goethe aber nicht vor, ganz aufs Land zu ziehen. Er wurde der Mühen, die die Bewirtschaftung und Verpachtung des Gutes mit sich brachten, bald überdrüssig. 1803, im selben Jahr wie Wieland, verkaufte er sein Landgut wieder.

Jean Paul (1763–1825)

Jean Paul, eigentlich Johann Paul Friedrich Richter, war während seines Aufenthalts in Weimar von 1798 bis 1800 sieben Mal in Oßmannstedt bei Wieland zu Besuch (Abb. 4). Über seinen ersten Besuch am 25. August 1798 schrieb er an einen Freund: „Sonabends […] gieng [ich] zu Wieland nach Osmanstädt. […] W[ieland] ist ein schlanker aufgerichteter mit einer rothen Schärpe und einem Kopftuch umbundner, sich und andere mässigender Nestor, viel von sich sprechend aber nicht stolz – ein wenig aristippisch und nachsichtig gegen sich wie gegen andere – vol Vater- und Gattenliebe – aber von den Musen betäubt, daß ihm einmal seine Frau den Tod eines Kindes 10 Tage sol verborgen haben – inzwischen nicht genialisch über diese Reichsstadt-Welt erhoben, nicht tief eingreifend wie etwan Herder – vortreflich im Urtheil über die bürgerlichen, und weniger im Urtheilen über die menschlichen Verhältnisse" (Brief an Christian Otto, 30. August 1798).

Abb. 4 | Jean Paul, Punktierstich von Friedrich Wilhelm Bollinger, nach Heinrich Pfenninger, 1799

Wieland nannte ihn in einem Brief an Reinhold „einen der merkwürdigsten Sterblichen unsrer Zeit", aber auch einen „der besten, liebenswürdigsten und reinsten Menschen, die mir in meinem ganzen Leben vorgekommen sind" (14. September 1798). Gleich bei Jean Pauls zweitem Besuch nur eine Woche später machte er dem Jüngeren den Vorschlag, ganz nach Oßmannstedt zu ziehen, „daß ich im entgegengesezten Hause wohnen [...] und bei ihnen essen solte (für Geld) – er sagte, er bekomme neues Leben durch mich – und alle liebten mich; – natürlich weil ich sie immer lachen mache und weil man die ganze Familie lieben mus. Ich verhies, in Weimar nachzusinnen. Allein das geht nicht, weil zwei Dichter nicht ewig zusammenpassen [...] – und weil ich gewis weis, daß ich in der Einsamkeit und in der Geselschaft darauf am Ende eine von seinen Töchtern heirathen würde, welches gegen meinen Plan ist" (Brief an Christian Otto, 2. September 1798).

Wieland zählte Jean Pauls *Hesperus, oder 45 Hundsposttage* (1795) zu seinen „Hilfs- und Nothbüchlein" und urteilte: „Er hat eine Allübersicht wie Shakespeare" (Gespräch mit Böttiger, November 1795).

Heinrich von Kleist (1777–1811)
Heinrich von Kleist, der sich mit Wielands Sohn Ludwig, genannt Louis, angefreundet hatte, verbrachte Anfang 1803 sechs Wochen in Oßmannstedt (Abb. 5). Dort trug er Wieland abends am Kamin Szenen aus seinem Fragment gebliebenen Drama *Robert Guiskard, Herzog der Normänner* vor. An seine Schwester Ulrike schrieb er: „Ich lerne meine eigne Tragödie [*Robert Guiskard*] declamiren. [...] Als ich sie dem alten Wieland mit großem Feuer vorlas, war es mir gelungen, ihn so zu entflammen, daß mir, über seine innerlichen Bewegungen, vor Freude die Sprache vergieng, und ich zu seinen Füßen niederstürzte, seine Hände mit heißen Küssen überströmend" (13. März 1803). Noch Jahre später kam er in

Abb. 5 | Heinrich von Kleist, Schabkunstblatt von Carl Hermann Sagert, nach Peter Friedel, 1801

einem Brief an Wieland darauf zurück: „Ich wollte ich könnte Ihnen die Penthesilea so, bei dem Kamin, aus dem Stegreif vortragen, wie damals den Robert Guiscard. Entsinnen Sie sich dessen wohl noch? Das war der stolzeste Augenblick meines Lebens" (17. Dezember 1807).

Als sich Wielands jüngste Tochter, die 13-jährige Luise, in ihn verliebte, reiste er überstürzt ab. „Ich habe Oßmannstedt wieder verlassen", heißt es in demselben Brief an seine Schwester. „Ich mußte fort, und kann Dir nicht sagen, warum? Ich habe das Haus mit Thränen verlassen, wo ich mehr Liebe gefunden habe, als die ganze Welt zusammen aufbringen kann."

Wieland erkannte die große Begabung Kleists und fand, er „sei dazu geboren, die große Lücke in unserer dermaligen Literatur auszufüllen, die (nach meiner Meinung wenigstens) selbst von Göthe und Schiller noch nicht ausgefüllt worden ist" (Brief an Georg Christian Gottlieb von Wedekind, 10. April 1804). Auch wenn Kleist später Wieland als überholt angriff, tat dieser sein Möglichstes, den Jüngeren zu fördern.

Johann Gottfried Seume (1763–1810)

Johann Gottfried Seume machte im November 1801, vor seiner Wanderung quer durch Europa, die er in seinem bekanntesten

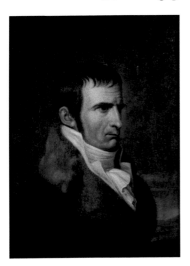

Buch *Spaziergang nach Syrakus im Jahre 1802* (1803) beschrieb, und noch einmal auf seiner Rückreise im August 1802 in Weimar und Oßmannstedt halt (Abb. 6). „Auf meiner Rückkehr durch Weimar wurde ich von Wieland mit väterlicher Güte aufgenommen. Die Herzogin ließ mich zu sich einladen, und ich genoß in ihrer und seiner und Einsiedels und Böttigers Gesellschaft einen der schönsten Abende der ganzen Reise" (Brief an Gleim, undatiert).

Vor seiner Reise war Seume von 1797 bis 1801 als Korrektor bei Wielands Verleger Göschen beschäftigt und dabei auch für die Fahnenkorrektur des *Aristipp* zuständig, nicht immer zur Zufriedenheit Wielands: „Gott ver-

Abb. 6 | Johann Gottfried Seume, Ölgemälde von Gerhard von Kügelgen, 1806/1807

zeihe dem Korrektor der hiebey zurückkommenden 9 Bogen die vielen u zum Theil schweren Sünden, die er an meinem armen Aristipp begangen hat. – Aber freylich, eilen thut kein Gut, und nichts ist für einen Corrector verführerischer, als Druckfehler, die eine leidliche Art von Sinn zu haben, und also die Mühe ins Manuscript zu sehen, unnöthig zu machen scheinen" (Brief an Göschen, 12. Oktober 1800).

Sophie von La Roche (1730–1807)

In Oßmannstedt sah Wieland erstmals nach fast 30 Jahren seine ehemalige Verlobte Sophie von La Roche, geborene Gutermann von Gutershofen, wieder (Abb. 7). Im Laufe der Jahre war es zwischen ihnen zu einer gewissen Entfremdung gekommen, die auch nicht zu beheben war, als Sophie von La Roche im Sommer 1799 in Begleitung ihrer Enkelin Sophie Brentano nach Oßmannstedt kam. An seinen Schwiegersohn Reinhold schrieb Wieland am 28. Oktober 1799: „von Mad. la Roche habe [ich] im vergangenen Juli und August einen fünf wöchentlichen Besuch gehabt, der (unter uns) nicht ganz erfüllte, was ich mir von ihm versprach. Daß sie im 69ten Jahre sehr verändert von dem was sie im 20sten war, aussah, war es nicht, was mir auffiel, sondern daß im Innern sich in beynahe 50 Jahren sich beynahe nichts verändert hatte. Lebhaftigkeit, Imaginazion, Witz, Gedächtniß, gerade wie vor 30 und 50 Jahren; eben die selben Manieren und Eigenheiten, kleine (unschuldige) Koketterien und Weiblichkeiten, die aber leider im 69sten die Grazie der Jugend nicht mehr haben."

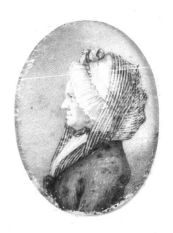

Abb. 7 | Sophie von La Roche, Gouache eines unbekannten Künstlers, um 1800

Und Goethe kommentierte in seinen *Tag- und Jahresheften*: „Eine wunderbare Erscheinung [in Oßmannstedt] war in diesem Sommer Frau von Laroche, mit der Wieland eigentlich niemals übereingestimmt hatte, jetzt aber mit ihr im vollkommnen Widerspruch sich befand. Freilich war eine gutmütige Sentimentalität, die allenfalls vor dreißig Jahren, zur Zeit wechselseitiger Scho-

nung, noch ertragen werden konnte, nunmehr ganz außer der Jahreszeit und einem Manne wie Wieland unerträglich. Ihre Enkelin Sophie Brentano hatte sie begleitet und spielte eine entgegengesetzte, nicht minder wunderliche Rolle."

Sophie Brentano (1776–1800)

Die junge Sophie Brentano, eine Schwester Clemens Brentanos, kam das erste Mal gemeinsam mit ihrer Großmutter Sophie von

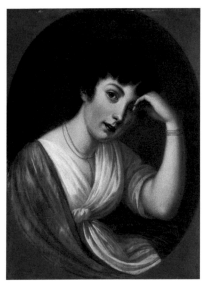

La Roche nach Oßmannstedt (Abb. 8). Der 66-jährige Wieland und die 23-Jährige fassten große Zuneigung zueinander, er las ihr aus dem gerade entstehenden *Aristipp* vor. Für Wieland war sie „eines der liebenswürdigsten und sogar, ungeachtet sie schon als Kind um ihr linkes Auge gekommen, der schönsten Mädchen, die ich je gesehen habe" (Brief an seine Tochter Charlotte Geßner, 27. September 1799).

Nach Sophies Abreise blieben sie brieflich in engem Kontakt, er nannte sie seine „Seelentochter", sie ihn „lieber Vater". Er drängte sie, bald wiederzukommen, und auch Sophie Brentano sehnte sich nach Oßmannstedt: „Wielands Bibliothek und eine große Lindenallee in seinem Garten,

Abb. 8 | Sophie Brentano, Miniatur eines unbekannten Künstlers, ohne Datierung

sind die zwey einzigen Orte auf die man sich freuen kann" (Brief an Henriette Arnstein, 18. Juni 1800).

Im Sommer 1800 reiste sie erneut an und verbrachte einige Wochen im Kreis der Wieland'schen Familie. Während ihres Besuchs erkrankte sie an einem Nervenfieber, dem sie innerhalb weniger Tage erlag.

Am 29. September 1800 schrieb Wieland an Göschen: „Ich und meine Familie haben in diesem zu Ende gehenden Monat einen harten Stand gehabt. Sophie Brentano das liebenswürdigste u interessanteste Mädchen von 24 Jahren, das vielleicht der Erdboden trug, wurde, nachdem sie uns durch ihren Aufenthalt bey uns, vom 21. Juli an eine Reihe paradisischer Tage geschenkt

hatte, am 3ten September von einer der sonderbarsten und verwickeltesten Nervenkrankheiten befallen, die sich in wenig Tagen als gefährlich ankündigte, mit jedem Tage trostlosere Symptome zeigte, und [...] in der Mitternachtsstunde des 19ten September [...] mit dem Tode endigte. [...] – Die Hülse, die der entfliehende Engel zurükließ, ruht nun in einem stillen Plätzchen meines durch sie geheiligten Gartens."

Dass Sophie Brentano im Oßmannstedter Park, also außerhalb eines geweihten Friedhofs begraben wurde, war nur dank einer Sondergenehmigung der Kirche und durch die Freundschaft Wielands mit dem Generalsuperintendenten Herder möglich. Es war eine Entscheidung, mit der ihre katholische Familie noch lange haderte. Auf Wielands Wunsch wurden später auch seine Frau und er selbst hier bestattet.

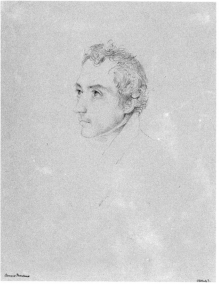

Abb. 9 | Clemens Brentano, Graphitzeichnung von C. Schulz, um 1800

Clemens Brentano (1778–1842)

Clemens Brentano kam im Juli 1799 nach Oßmannstedt, um dort seine Schwester Sophie und seine Großmutter Sophie von La Roche zu treffen (Abb. 9). Er freundete sich mit Wielands Sohn Ludwig an, mit dem er vereinbarte, Logis zu tauschen: Ludwig sollte für ein paar Monate sein Quartier in Jena übernehmen, während er an Ludwigs statt nach Oßmannstedt zog. Die große Zuneigung seiner Schwester für Wieland teilte er nicht: „Ich verehre den alten Wieland sehr als Erscheinung mit allen Tugenden und Sünden eines Dichters auf einem einzigen Punkt", schrieb er ihr. „Aber wirklich, Liebe, Du mußt geblendet sein; denn was itzt ein Herz und eine Seele bedarf, das kann er nicht geben, denn er ist am Zeitbedürfnis gescheitert. Und doch bin ich innig an den freundlichen, guten Greis gezogen, neben dem ich mit einem wundersamen Gemische von Bewunderung und Mitleid stehe.

Ich hoffe viel von ihm zu lernen, und am mehrsten von der Bibliothek" (undatiert).

Anfang April 1800 zog Clemens Brentano „mit seiner Guitarre am Arm im Triumf" in Oßmannstedt ein. Doch sein Aufenthalt war nicht von langer Dauer – Wieland erstattete Bericht an Sophie Brentano: „Die Götter haben in den letzten 14 Tagen vor Ostern einen wunderlichen Spaß mit mir getrieben: In den ersten vier bis fünf Tagen ging alles ziemlich gut, so lange nehmlich, als […] Herr Clemens seinen Spaß so mit uns trieb, daß wir selbst Spaß davon hatten. Aber länger hielt er es mit so ungebildeten oder so verbildeten Wesen, wie wir alle, seiner Theorie zu folge, sind, nicht aus; sein Ich fing nun an sich der Überlegenheit, die ihm Eigendünkel, Ungezogenheit, Verachtung alles Conventionellen so wie aller natürlichen u. gesellschaftlichen Verhältnisse, über uns gab, auf eine so tyrannische Weise zu bedienen, daß die Rolle, die er 8 Tage lang in meinem Hause u an meinem Tische spielte, höchst wahrscheinlicher Weise, ohne Beyspiel, und die Gelassenheit, womit ich seine Avancen und Insolenzen duldete, ein Wunder in meinen eigenen Augen ist […]; aber mir ging doch zuletzt die Geduld aus, und ich zweifle sehr, ob irgend ein Anderer Sterblicher an meinem Platz so lange ausgehalten hätte. Ich begab mich also am Sonnabend vor dem Palmsonntag auf einige Tage nach Weimar, während ich den jungen Herren durch seinen Freund Louis verständigen ließ, daß ich ihn bey meiner Zurükkunft nach Oßmanstätt nicht mehr anzutreffen hoffte" (16./18. April 1800).

Georg Joachim Göschen (1752–1828)

Georg Joachim Göschen, der 1785 eine Verlagsbuchhandlung in Leipzig gegründet hatte, bot sich Wieland bereits 1786 als Verleger an. Wieland ging aber erst auf das Angebot ein, nachdem der Inhaber seines bisherigen Verlags Weidmanns Erben und Reich 1787 gestorben war. Im Februar 1788 unterschrieb er einen ersten Vorvertrag zu einer Gesamtausgabe, die schließlich ab 1794 bei Göschen erschien.

Göschen war von Anfang an in die Überlegungen zum Kauf eines Gutes einbezogen, wohl auch, weil Wieland wusste, dass er

für die Finanzierung auf Vorschüsse seines Verlegers angewiesen war. Göschen riet Wieland zunächst vom Kauf ab, half ihm dann aber – nach einem ersten Besuch in Oßmannstedt im September 1797 – mit einem großzügigen Vorschuss auf die Einnahmen aus den *Sämmtlichen Werken* bei der Abbezahlung des Gutes (Abb. 10).

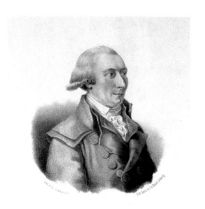

Der Absatz der *Sämmtlichen Werke* ging mit den Jahren zurück, am Ende wurden sie für Göschen zum Verlustgeschäft. Im Dezember 1799 schrieb ihm Wieland resigniert: „Wie sich die Zeiten geändert haben! Wer von uns beiden hätte vor 7 oder 8 Jahren gedacht, daß eine Zeit kommen und sobald kommen würde, wo Ihnen, mein Freund, dessen eifrigster Wunsch einst war mein Verleger zu seyn, bey der Ankündigung einer neuen Frucht meines Geistes eben so zu Muthe seyn würde, und den Umständen nach seyn müßte, wie einem von knappen Einkünften lebenden Vater von 13 Kindern, dem seine liebe Ehehälfte die 14te Schwangerschaft ankündigt?"

Abb. 10 | Georg Joachim Göschen, vermutlich Lithographische Kunstanstalt J. G. Bach, nach Samuel Gränicher, um 1830

Johann Gottfried Herder (1744–1803) und Maria Caroline Herder (1750–1809)

Johann Gottfried Herder war 1776 auf Betreiben Goethes und Wielands als Generalsuperintendent nach Weimar berufen worden. Wieland bot Herder in seinem *Teutschen Merkur* ein Podium für seine sprach- und geschichtsphilosophischen Diskurse. Im Laufe der Jahre wurde das Verhältnis zwischen den zwei Familien immer enger, auch zwischen den Töchtern entstand eine innige Freundschaft. An Herders Frau Caroline, geborene Flachsland, schrieb Wieland, gleich nachdem der Kauf des Oßmannstedter Gutes zustande gekommen war: „Der liebste unter allen wachenden Träumen meines ganzen Lebens ist nun seiner Erfüllung nahe. Und: Der Gedanke, daß Oßmannstädt ziemlich nahe bey Weimar liegt, und wir also hoffen dürfen, daß Sie mein kleines Sabinum öfters durch Ihre Gegenwart beleben und erheitern helfen werden, – war ein Hauptsächlicher Beweggrund, warum

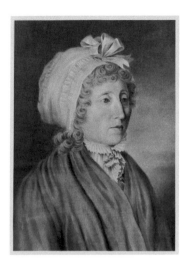
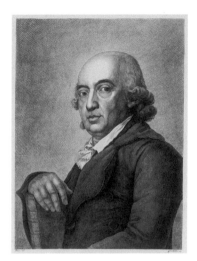

Abb. 11 | Caroline
Herder, Foto von
Louis Held, nach
einer Kreidezeich-
nung von Adam
Weide, 1803

Abb. 12 | Johann
Gottfried Herder,
Kupferstich von
Johann Christian
Ernst Müller, nach
Friedrich Bury,
um 1800

ich meine lange hin und her wankenden Gedanken endlich auf
Oßmannstedt fixiert habe" (18. März 1797).

Wie erhofft, kam das Ehepaar Herder in den folgenden Jahren
häufig zu Besuch und nahm Anteil an Wielands – letztlich wenig
erfolgreichen – Bemühungen, das Landgut gewinnbringend zu
bewirtschaften (Abb. 11 und 12). Am 25. Januar 1803 schrieb
Caroline Herder an Karl Ludwig von Knebel: „Wieland will aller-
dings Oßmannstädt verkaufen, welches ihm auch sehr zu rathen
ist. [...] Es war eine unselige Speculation, dieser Gutskauf, zu
dem die gehörige Kenntniß der Administration gänzlich fehlte.
Vielleicht helfen unvorhergesehene Dinge und bringen ihm einen
Käufer. Seine 2 Söhne, die Oeconomen, können es nicht mit
Vortheil verwalten."

Anna Amalia von Sachsen-Weimar-Eisenach (1739–1807)

Wieland blieb der Herzogin Anna Amalia, die ihn 1772 nach Wei-
mar geholt hatte, sein Leben lang eng verbunden. Über seinem
Schreibtisch hing, wie sein Sekretär Lütkemüller mitteilte, ihr
Porträt (Abb. 13). Die Herzogin kam mehrfach nach Oßmannstedt
zu Besuch, und Wieland war häufig zu Gast auf ihrem Sommer-
sitz im nahen Tiefurt. Nach dem Tod seiner Frau im November
1801 litt es ihn immer weniger im verwaisten Oßmannstedter

Haus, und er verbrachte mehr und mehr Zeit in Tiefurt, bis ihm schließlich 1803 der Verkauf seines Gutes gelang. Die Herzogin war hocherfreut, dass er nach Weimar zurückzog: „Lieber bester Alter Freund unendlich habe ich mich gefreut daß Sie so vortheilhaft Ihr Oßmanstadt verkauft haben, ein wunsch den ich lange ins Geheim geführt habe. Aber dafür will ich so viel es in mein vermögen stehet Ihnen liebe Weimar Stadt so angenehm zu machen daß Sie das Landleben darüber vergessen und bey uns wieder jung werden" (14. Februar 1803).

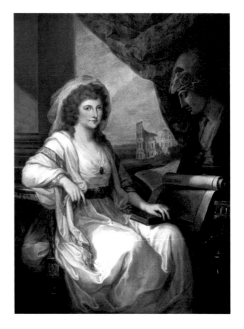

Abb. 13 | Herzogin Anna Amalia, Ölgemälde von Angelika Kauffmann, 1788/1789

Der Oßmannstedter Roman

Der Roman *Aristipp und einige seiner Zeitgenossen* (1800–1802) ist zur Gänze in Oßmannstedt entstanden. Im Park las Wieland der jungen Sophie Brentano aus dem Manuskript vor, wie sich sein Sekretär Lütkemüller erinnert: „Eines Nachmittags erblickte ich, beim Gange im Lustgehölz, an einem offenen mittlern Rasenplatz, Wieland und Sophie auf einer Bank, von Birkengezweige überhängt. Er las aus einer Handschrift des ,Aristipp' ihr vor." Im Jahr darauf schrieb Wieland an Sophie Brentano: „Ich habe Ihnen viel neues vorzulesen, aber der Hauptpunkt ist daß ich mich mit Ihnen über Etwas sehr wesentliches zu berathen habe; denn ich befinde mich mit dieser wundervollen Laiska in einem Labyrinth, woraus Sie allein mich glücklich herausführen können" (5. Februar 1800).

Dass ihm mit diesem Roman etwas Besonderes gelungen ist, war Wieland durchaus bewusst: „Es wird wohl bey der jezigen u nachkommenden Welt ausgemacht bleiben, daß Aristipp das Beste aller meiner Prosaischen Werke ist", schrieb er am 12. Oktober 1800 an Göschen. Und in einem Gespräch mit seinem Freund Böttiger, kurz bevor er Oßmannstedt verließ, befand er: „Ich habe diesem Osmanstädt doch auch viele selige Stunden zu verdanken. […] Dieser reinen Natur- und Genuß-Fülle entkeimte die schönste Blüthe meines Alters, mein Aristipp, der ohne diesen stillen Selbstgenuß, ohne dies heitere Land- und Gartenleben nie empfangen und geboren worden wäre."

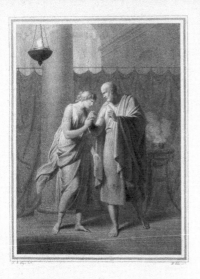
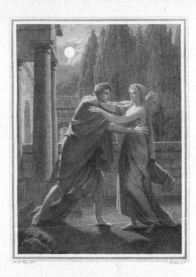
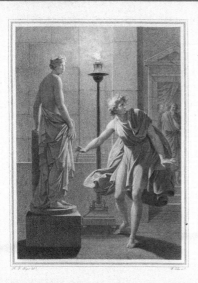

Vier Titelkupfer zu Wielands *Aristipp* in den *Sämmtlichen Werken*, Prachtausgabe, Band 33–36, 1801/1802

DER GUTSPARK –
„ELYSIUM" UND GRABSTÄTTE

Der Barockgarten

Als Heinrich Graf von Bünau 1756 das Gut in Oßmannstedt kaufte, beabsichtigte er, dort seinen Alterssitz einzurichten. Dafür plante er ein repräsentatives Schloss mit Park, von dem aber in den sechs Jahren bis zu seinem Tod nur Teile verwirklicht werden konnten. Die Wohn- und Wirtschaftsgebäude links und rechts des Hofplatzes wurden fertiggestellt, doch das vorgesehene Hauptgebäude dazwischen, das Corps de Logis, wurde nicht gebaut. Von diesem wäre, wie bei barocken Anlagen üblich, der Blick über den herrschaftlichen Barockgarten, der auf mehreren Terrassen bis hinunter zur Ilm reichte, und auf die weite, hügelige Landschaft dahinter gegangen.

Als Bünau 1762 starb, war von seinen ursprünglichen Plänen der Park am weitesten gediehen, und auch Herzogin Anna Amalia, die das Gut von seinen Erben erwarb, widmete sich nahezu ausschließlich der weiteren Ausgestaltung des Parks. Dieser war

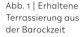

Abb. 1 | Erhaltene Terrassierung aus der Barockzeit

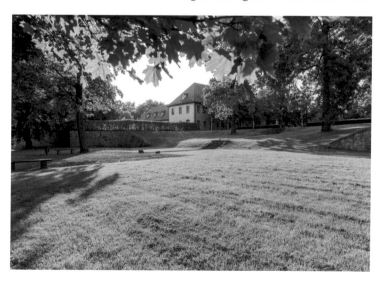

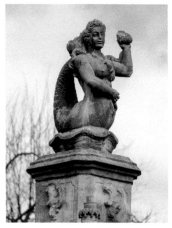

als streng gegliederter barocker Lustgarten angelegt, mit einer zentralen Wasserachse, die von kunstvollen Broderiebeeten, Bosketten und Heckenkabinetten gerahmt war. Davon ist heute nichts mehr zu sehen, die Terrassen aber sind von der Vorderkante des Brunnenhofs aus noch deutlich zu erkennen (Abb. 1). Auf dem ehemaligen „Oberen Parterre" ist heute wieder – wie zu Wielands Zeiten – eine Streuobstwiese angelegt, auf dem „Unteren Parterre" schließt sich eine große Wiesenfläche an.

Die Wasserachse des Barockgartens bestand aus etwa 50 kleinen Fontänen und reichte über mehrere Terrassen bis hinunter zur Ilm. Gespeist wurden sie von dem großen Wasserbassin in der Mitte des Hofplatzes, einem der wenigen erhaltenen Zeugnisse der Bünau'schen Anlage. Das grottenartige Brunnenhaus mit dem Delphin als Wasserspeier und der Nymphe als Bekrönung wurde erst nach Bünaus Tod errichtet (Abb. 2 und 3).

Zwei breite Lindenalleen, die rechts und links den eigentlichen Park von den angrenzenden Küchengärten trennten, führten bis an das Untere Parterre (Abb. 4). Dort endeten sie in großen, halbrunden Laubengängen, sogenannten Berceaux en Portique ronde, in deren Mitte sich mit Rosen überwachsene und innen aufwendig

Abb. 2 | Brunnenhaus mit Delphin und Nymphe

Abb. 3 | Nymphe

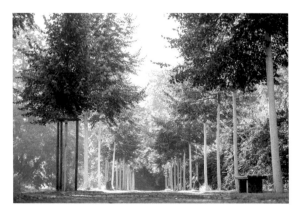

Abb. 4 | Nachgepflanzte westliche Lindenallee

91

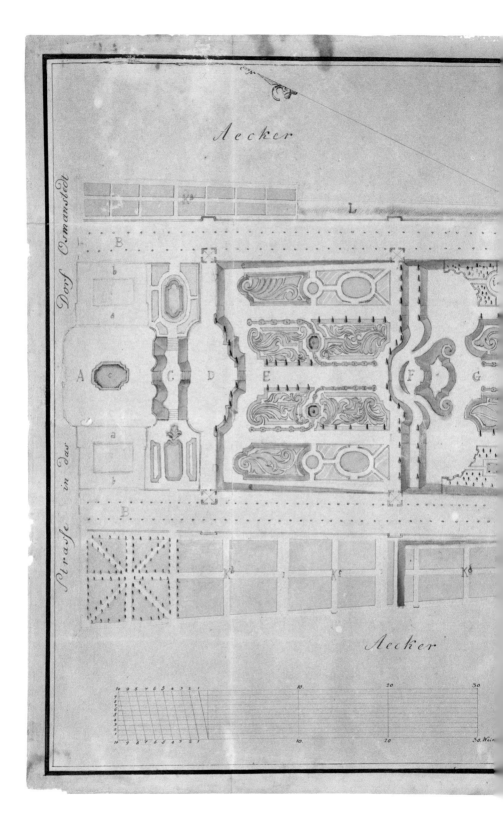

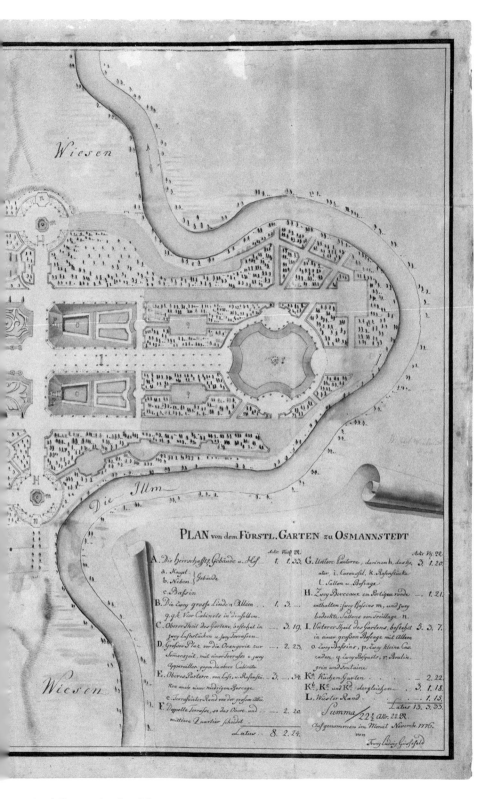

Abb. 5 | „Plan von dem Fürstl. Garten zu Osmannstedt" von Franz Ludwig Güssefeld, 1776

bemalte Pavillons befanden. Beides ist auf dem Plan eingezeichnet, den Franz Ludwig Güssefeld, einer der angesehensten Kartographen seiner Zeit, 1776 in herzoglichem Auftrag anfertigte (Abb. 5). Auch die von Anna Amalia in Auftrag gegebenen Gartenausstattungen sind darauf eingezeichnet: ein Karussell „aus zwei weißen Pferden mit prächtigen Decken und Sätteln, und aus zwei schön ausgeschlagenen Schlitten" und ein Heckentheater. Rund um den Park ließ Anna Amalia eine Mauer errichten. Der heutige Rundweg, der an der Südspitze bis dicht an die Ilm führt, folgt dem Verlauf der Mauer (Abb. 6), von der nur noch ein kurzes Stück an der Ostseite bis zur Grabstätte erhalten ist.

Im untersten Teil des Gartens sind in Güssefelds Plan „eine große Boscage mit Alléen, zwey Bassins, zwey kleine Cascaden, zwey Bosquets, Boulingrin [= Rasenplatz] und Fontaine" eingezeichnet; als Wieland 20 Jahre später den Garten übernahm, war davon nichts mehr übrig: „Wildnis" nannte er bezeichnenderweise diesen Bereich.

Die Hofgesellschaft kam nur sehr selten nach Oßmannstedt, in den Jahren bis zum Regierungsantritt von Carl August 1775 wurde nur neun Mal die Hoftafel hier ausgerichtet. Übernachtet wurde nie: Das Wohnhaus war offenbar nicht bequem genug für längere Aufenthalte. Das Jahr, in dem Güssefeld seinen Plan zeichnete, war das letzte, in dem der Barockgarten instand gehalten wurde. Anna Amalia verlegte ihren Sommersitz 1776 auf das Jagdschloss Ettersburg, wohin sie auch Möbel aus Oßmannstedt transportieren ließ, und 1781 nach Tiefurt. Carl August, der selbst kein Interesse an der Anlage hatte, ließ, um die Kosten für die aufwendige Parkpflege einzusparen, schon 1777 den Barockgarten umackern und als Weideland verpachten. Ausstattungsstücke des Parks ließ er nach Tiefurt und in andere Gärten in und um Weimar bringen.

Wielands „Elysium"

Als Wieland 1797 das Gut übernahm, war von den barocken Gartenstrukturen kaum noch etwas zu erkennen, die unteren Partien waren verwaldet und zugewachsen. Wieland fand auch daran Gefallen: „mein verwildertes Osmantinum ist in seiner noch rohen Gestalt nicht ohne Reiz, wenigstens für einen so schwärmerischen alten Liebhaber der Natur wie sein dermahliger Besitzer. Vielleicht macht gerade dieser Zustand, daß noch so sehr viel daran umzuschaffen und zu verbessern, auszurotten und zu pflanzen, einzureißen und zu bauen ist, einen wesentlichen Theil des unerschöpflichen Interesses aus, den dieses kleine Besitzthum für mich hat" (Brief an Luise von Göchhausen, 13. Juni 1798).

Die Bünau'schen Pavillons am Ende der Lindenalleen waren inzwischen verschwunden, die Linden selbst aber zu mächtigen Bäumen herangewachsen, die von den Besuchern bewundert wurden. „Gerne machte ich einen einsamen schnellen Spaziergang in der prächtigen Lindenallee in Wielands Garten nach der kleinen Aussicht auf die Ilm", schrieb Sophie von La Roche in ihrem Bericht vom Besuch in Oßmannstedt. Lieblingsplatz wurde aber die ehemalige „sogenannte Wildniß", in der durch Rodungen

Abb. 6 | Tor zum Brunnenhof mit wieder erbauter Mauer

Abb. 7 | Weg durch die „Wildniß" im südlichen Teil des Parks

und Neupflanzungen „ein angenehmes kleines Elysium" entstand (Abb. 7). Hier ließ Wieland im Frühjahr 1798 ein kleines Gartenhäuschen errichten, in dem er „diesen Sommer über die geheimen Besuche der Muse – wenn sie sich anders noch entschließen kann einem so grau und kalköpfigen Liebchen dann u wann einen verstohlnen Besuch zu geben – in unbelauschter Abgeschiedenheit anzunehmen gedenke" (Brief an Böttiger, 19. April 1798). Kein aufwendiges Gebäude, wie Wieland Göschen versicherte, sondern „nichts als eine kleine Zelle 8 Fuß lang und breit, ungefähr 10 Fuß hoch und mit einem leichten Dach versehen […]; ein kleines Narrenhäuschen, wie ichs zu nennen pflege, das ich bloß zu diesem meinem privatissimen Gebrauch in die stilleste Parthie meines Gartenwäldchens habe setzen lassen, weil ich an schönen Sommertagen mich nicht gern in meinem großen Gartenhause, i. e. in meiner eigentlichen Wohnung, aufhalte" (22. Mai 1798).

Wieland als Landwirt

Agrikultur ist eben von jeher, Zumahl unter unserm Himmelsstrich ein Hazardspiel gewesen, wo Eine Karte, wenn sie gut einschlägt für viele schlimme bezahlen muß, und der Spieler, der am Ende weder gewonnen noch verloren hat, noch immer von Glück sagen kann.

Wieland in einem Brief an Göschen, 30. August 1800

„Ich glaube", schrieb Wieland, kurz nachdem er den Kaufvertrag für das Gut in Oßmannstedt unterzeichnet hatte, an seinen Schwiegersohn Reinhold, „ich glaube, durch diese Einrichtung meines noch übrigen Lebens, und durch diese Acquisition, auf die ich (wie leicht zu erachten) beynahe all that I am worth (wie sich die merkantilischen Englishmen ausdrucken) verwende, für mich selbst sowohl als für meine zahlreiche Familie, besonders für den unversorgten Theil derselben, das Nützlichste und Beste gethan zu haben was in meiner Gewalt war." Und nicht nur er sah wohlgemut in die Zukunft: „Mama und die sämmtlichen Töchter, welche, ohne Ausnahme, des Stadtaufenthalts herzlich überdrüssig sind, sind über diese Verpflanzung aufs Land höchlich vergnügt" (27. März 1797).

Rund 95 Hektar umfasste sein Besitz insgesamt, von denen ihm aber zunächst nur die sieben Hektar des ehemaligen Schlossparks zur Bewirtschaftung übergeben wurden – die restlichen Äcker und Wiesen blieben noch bis 1799 verpachtet (Abb. 8). Diese Regelung war Wieland sehr recht: So konnten er und seine Familie im Kleinen beginnen und praktische Erfahrungen in der Landwirtschaft sammeln.

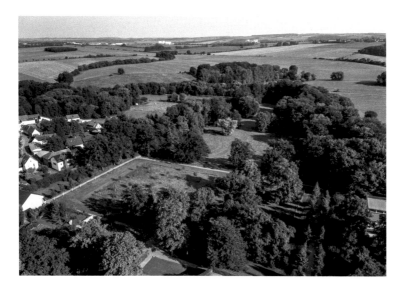

Abb. 8 | Blick über den Gutspark in südöstliche Richtung

An die Erträge aus der Landwirtschaft hatte er höchste Erwartungen: Da wachsen, meinte er, „ohne daß ich mich selbst eben dabey sonderlich bemühe, Erbsen, Bohnen, Gurken, Salat und Kohl und Gemüse und Wurzeln aller Art für meinen Tisch, und Gras und Kraut und Runkelrüben für das liebe Vieh; auch läßt es Pomona nicht an Äpfeln, Birnen und Pflaumen fehlen, und der Traubengeber Bacchus verspricht mir an meinen Traubengeländern einen so reichen Herbst" (Brief an Gleim, 4. August 1797).

Er wollte alles richtig machen: Er besorgte sich Literatur zu Feldbau und Landwirtschaft und plante die Um- und Neubauten der Wirtschaftsgebäude. „Mein Bau ist lange von allen Seiten überlegt worden und ich habe mich endlich für den Plan determiniert, der unter allen der wirthschaftlichste scheint", schrieb er am 7. März 1798

Abb. 9 | Brief Wielands an Georg Joachim Göschen mit einer Zeichnung zum geplanten Wirtschaftshof, 7. März 1798

an Göschen. „Die Hauptsache war, einen recht großen u bequemen Hof zu gewinnen" (Abb. 9). Wieland ließ die östlichen Nebengebäude abreißen und durch Scheune, Ställe und Wagen-Remisen ersetzen. Es wurden Pferde, Kühe, Schafe und Schweine angeschafft, der Küchengarten angelegt und „über 300 fruchtbare Bäume gepflanzt". Sein Sohn Karl war als Verwalter vorgesehen – als sich herausstellte, dass er dafür zu wenig Kenntnisse hatte, sorgte Göschen dafür, dass er eine Ausbildungsstelle in einem großen landwirtschaftlichen Betrieb erhielt. Die Töchter waren „mit Küche u Garten, mit Flachs ziehen u spinnen, mit Butter u Käse machen, nebst den andern gewöhnlichen Hausarbeiten", beschäftigt, kurzum: „die Landluft u das BauerLeben schlägt uns herrlich zu; unser eignes Brodt, eigene Butter, eigene Gemüse u Kartoffeln schmecken uns noch einmahl so gut, weil

ihr Genuß mit der Täuschung begleitet ist, als ob sie uns nichts kosteten, da wir kein Geld dafür ausgeben" (Brief an seine Tochter Charlotte Geßner, 26. September 1799).

An seinen Schwiegersohn Heinrich Geßner schrieb er: „Ich bin nun Gottlob ein freyer Landmann, so gut als einer, und wünsche mir nichts als es noch ein Dutzend Jahrchen zu bleiben" (19. April 1798). Doch der anfängliche Enthusiasmus war schwer aufrechtzuerhalten, die Kosten für die Bauten waren höher als kalkuliert, die schlechte Witterung beeinträchtigte die Ernten: „Die Natur ist unerbittlich", seufzte Wieland im Mai 1799, und im September desselben Jahres: „wir hatten beynahe dieses ganze Jahr durch Winter".

Im März 1800 schrieb er an Heinrich Geßner: „Mein weitläufiger u kostspieliger Wirthschaftsbau ist nun der Vollendung nahe, und meine Landwirthschaft nähert sich (wiewohl aus Erschöpfung der Fonds langsamer als mir lieb ist) dem Punkt, worauf ich es bringen muß, wenn mein Werk bestehen soll. Ich habe dermahlen, mich selbst eingeschlossen, 17 Personen (12 zur Familie gehörig, 3 Mägde und zwey Knechte), 14 Stück Rindvieh, alt u jung, etlich und achtzig Stück Schafvieh, vier Pferde und 5 Schweine zu ernähren. Das sind viele menschliche und thierische Mäuler, und das Jahr hat 365 Tage!"

Als Landwirt blieb Wieland, allen gegenteiligen Versuchen und Beteuerungen zum Trotz, ein Dilettant, wie Besucher kopfschüttelnd feststellten. Bei einem Spaziergang durch den Garten kam die Rede auf ein neues Futterkraut, das dieser auf einer großen Fläche hatte anpflanzen lassen: „Wieland lobte es und gab zugleich eine so reiche Beschreibung von dem Ausdruck des Wohlbehagens, der Zufriedenheit und Dankbarkeit, mit welchem eine Kuh, die er auf einem Spaziergange gesehen, davon gefressen habe, daß das gute Thier um halb so tiefe Empfindungen an den Tag zu legen, eines sehr ausdrucksvollen Menschenantlitzes bedurft hätte. Ich fand es demungeachtet sonderbar, daß man diesem Kraut einen so beträchtlichen Theil eines Gartens eingeräumt habe: aber er behauptet mit Wärme, man erfülle nur eine Pflicht, wenn man Raffinement und Aufwand nicht scheue, um den Thieren, die man nun einmal zu häuslichen Sklaven gemacht

habe, die Genüsse eines höhern Wohllebens zu verschaffen. Den
ökonomischen Zweck dieser Pflanzung schien er nicht zu ken-
nen" (*Erinnerungsbuch* von Garlieb Merkel, 1812).

Das Brentano-Wieland-Grab

Wielands Grabstätte liegt am westlichen Rand des Gutsparks, in
einem ovalen, von einem Eisengitter umschlossenen Platz, mit
einer Tür auf der Parkseite und einer in der Mauer, durch die man
ans Ufer der Ilm treten kann. In der Mitte steht eine dreiseitige
Stele, auf deren drei Flächen die Lebensdaten der hier Bestatteten
angeführt sind: Sophie Brentano, geboren am 15. August 1776, ge-
storben am 20. September 1800; Anna Dorothea Wieland, geborene
Hillenbrand, geboren am 8. Juli 1746, gestorben am 9. November
1801; Christoph Martin Wieland, geboren am 5. September 1733,
gestorben am 20. Januar 1813. Oberhalb der Inschriften ist jeweils
ein Rundrelief angebracht: ein Schmetterling in einem Kranz
aus Rosen für Sophie Brentano, verschlungene Hände in einem
Eichenlaubkranz für Anna Dorothea Wieland und eine geflügelte
Lyra mit Stern für Wieland. Ein umlaufendes Distichon unterhalb
der Inschriften mit den Lebensdaten verbindet die drei Seiten:
„Liebe und Freundschaft umschlang / die verwandten Seelen im
Leben / und ihr Sterbliches deckt dieser gemeinsame Stein". Vor

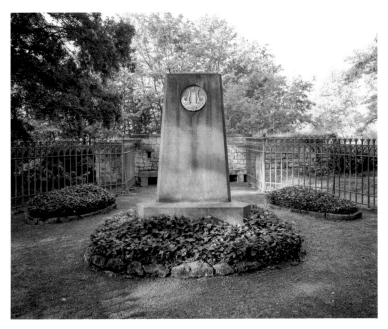

Abb. 10 |
Brentano-
Wieland-
Grabstätte

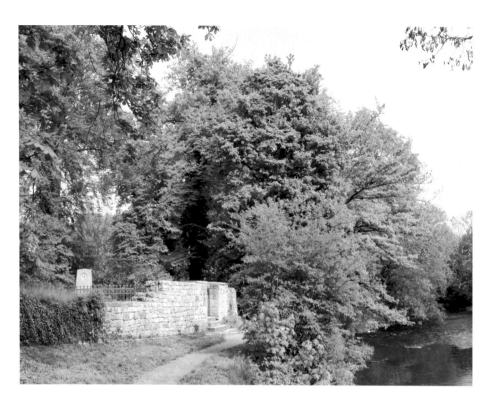

den drei Seiten des Obelisken liegen die dazugehörigen Gräber, mit Efeu bedeckt und mit Stein eingefasst (Abb. 10).

Es dauerte fast 50 Jahre, bis das Ensemble die heutige Form erhielt, obwohl Wieland spätestens nach dem Tod seiner Frau 1801 beschlossen hatte, sich ebenfalls hier bestatten zu lassen, und bereits 1806 das Distichon für den Grabstein verfasste.

Als Sophie Brentano im September 1800 in Oßmannstedt starb, war es nur dank einer Sondergenehmigung des Oberkonsistorialrats möglich, sie in Wielands Park zu begraben. Es war das erste Mal in Sachsen-Weimar-Eisenach, dass eine Begräbnisstätte in einem privaten – noch dazu bürgerlichen – Garten zugelassen wurde.

Wieland wählte einen abgeschiedenen Platz nahe der Umfriedungsmauer, wohin Sophie sich auf ihren Spaziergängen gerne zurückgezogen hatte (Abb. 11). Erste Pläne für ein Grabmal – gedacht war an einen steinernen Sarkophag mit einem aufwendigen Bildprogramm – zerschlugen sich, es blieb bei einem schlichten Grabhügel, den Wieland häufig aufsuchte: „alle meine Spaziergänge führen zu ihrem Grabe, und meine liebsten Ruheplätze

Abb. 11 | Grabstätte mit erhaltener Umfriedungsmauer und Blick auf die Ilm

sind nur wenige Schritte davon entfernt, und der Gedanke, daß uns nur noch ein kleiner Sund trennt, wird unvermerkt zu einem still fortdauernden Gefühl, das meinem Aufenthalt im Garten ein ganz eigenes melancholisch süßes Interesse giebt" (Brief an Sophie von La Roche, 24. April 1801).

Als Wielands Frau Anna Dorothea nach längerer Krankheit am 9. November 1801 starb, wurde auch für sie die Genehmigung für die Bestattung im Park eingeholt. Zu diesem Zeitpunkt zeichnete sich schon ab, dass Wieland das Gut aus finanziellen Schwierigkeiten nicht mehr lange würde halten können, dennoch wollte er ebenfalls hier begraben werden. Daher sollte der Garten „so lang es nur immer möglich seyn wird, bey meiner Familie bleiben, und dies um so mehr, da er das heilige Grab meiner Geliebten und dereinst auch das Meinige, neben ihr, in sich schließt" (Brief an Göschen, 1. August 1802).

Doch als sich ein Jahr darauf ein Käufer fand, musste Wieland ihm den gesamten Besitz überlassen, einschließlich der Grabstätte. Das wiederum beunruhigte die katholische Familie Brentano: Nicht nur war Sophie in ungeweihter Erde begraben, nun befand sich das Grab auch noch in fremdem Besitz. Ein Freund des Hauses, der Frankfurter Bankier Simon Moritz Bethmann, erwarb daher 1804 den Grabplatz von dem neuen Gutsbesitzer und erhielt das Recht, einen Zugang von der Ilmseite in die Gartenmauer zu brechen und das Grabmal einzuzäunen. Im folgenden Jahr trat Bethmann die Grabstätte an die Familie Brentano ab – wie es wohl von Beginn an geplant gewesen war.

Nun wurden auch die Pläne für ein Grabmonument konkreter: Carl Bertuch, Sohn des Verlegers Friedrich Justin Bertuch, wurde mit einem Entwurf beauftragt. „Aufgabe war", wie Carl Bertuch 1813 im *Journal des Luxus und der Moden* rückblickend schrieb, „durch Ein Monument, alle drei Gräber zu bezeichnen, da Wieland von neuem bestimmt erklärte, nach der irdischen Pilgerschaft, wie er es nannte, auch dort zu ruhen." Wieland selbst steuerte einen gemeinsamen Grabspruch – das zitierte Distichon – bei und war auch an der Auswahl der drei Symbole beteiligt: der Schmetterling als Sinnbild für die Psyche, die verschlungenen Hände und der Eichenlaubkranz als Zeichen

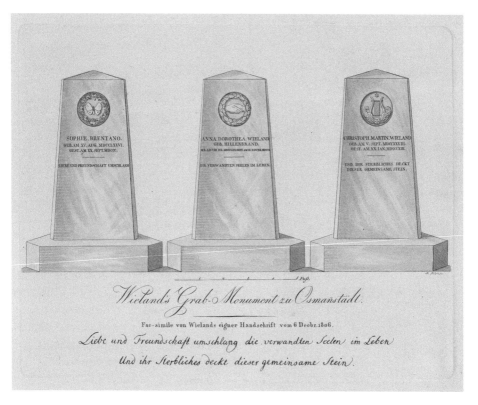

Wielands Grab-Monument zu Osmanstädt.

Fac-simile von Wielands eigner Handschrift vom 6 Decbr.1806.

Liebe und Freundschaft umschlang die verwandten Seelen im Leben
Und ihr Sterbliches deckt dieser gemeinsame Stein.

für Freundschaft und Treue und die geflügelte Lyra als Symbol für den unsterblichen Dichter (Abb. 12). 1807 wurde schließlich, im Auftrag der Familie Brentano, der dreiseitige Obelisk aufgestellt. Ausgeführt wurde er von dem Weimarer Hofbildhauer Carl Gottlieb Weisser, allerdings noch ohne Inschriften und Sinnbilder.

Als Wieland am 20. Januar 1813 in Weimar starb, wurde seine Leiche im Hause Bertuchs (heute Stadtmuseum) aufgebahrt und am 25. Januar nach Oßmannstedt überführt und dort begraben. Nun wurden auch die Inschriften auf dem Grabobelisken fertiggestellt, die Grabhügel wurden, wie Bertuch schrieb, „auf orientalische Weise" mit Blumen bepflanzt (Abb. 13).

Doch schon wenige Jahre nach Wielands Tod kümmerte sich niemand mehr um die Pflege des Grabes. Der neue Gutsbesitzer

Abb. 12 | „Wielands Grab-Monument zu Osmannstädt", Journal des Luxus und der Moden, Nr. 28, April 1813

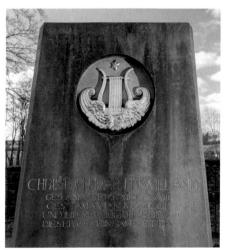

Abb. 13 | Die drei
Seiten des Grab-
obelisken mit
Inschriften sowie
Schmetterling,
verschlungenen
Händen und Lyra

Kühne ließ im Februar 1821 die Familie Brentano wissen, dass der Zustand der Grabstätte desolat sei. Bei Hochwasser in den Jahren 1818 und 1819 habe das Wasser „zwei Fuß hoch ober den Gräbern" gestanden, Besucher würden ihre Namen einritzen und Blumen von der Grabstätte abreißen. Es sei daher unbedingt nötig, den Grabplatz mit einem Gitter zu umfassen (Abb. 14). Nun schaltete sich auch Goethe ein: Ob nicht ein Kapellchen das Grabmal besser schützen würde? Aber die Familie Brentano sah nicht ein, warum sie dafür verantwortlich sein und für die Kosten aufkommen solle, dass die Verehrer Wielands die Grabstätte beschädigten – es seien ja nicht „Sophiens Reste", deretwegen die Besucher kämen. Es geschah also weiterhin nichts. Bei einer Abendgesellschaft im Juli 1827 in Goethes Haus kam man auf Wielands Grab zu sprechen, wie Johann Peter Eckermann berichtete: „Oberbaudirektor Coudray erzählte, daß er mit einer eisernen Einfassung des Grabes beschäftigt sey. Er gab uns von seiner

Intention eine deutliche Idee, indem er die Form des eisernen Gitters auf ein Stück Papier vor unseren Augen hinzeichnete."

1835 schenkte schließlich die Familie Brentano die Grabstätte der Kirchengemeinde Oßmannstedt, verbunden mit einer Spende, die als Brentano'sche Stiftung – ab 1861 Wieland-Brentano-Stiftung – für den Erhalt und die Pflege des Grabmals sorgen sollte. Das lange geplante eiserne Gitter rund um die Grabstätte wurde erst 1846 ausgeführt.

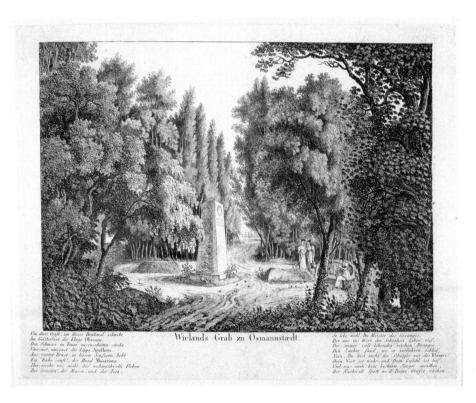

Abb. 14 | „Wielands Grab zu Osmannstædt", Radierung eines unbekannten Künstlers, nach Jacob Wilhelm Christian Roux, 1816

GESCHICHTE DES GUTES IM ÜBERBLICK

956 Erste Nennung des Gutes: Kaiser Otto I. überlässt sein Eigentum in „Azmenstet" (Oßmannstedt) und „Liebenstet" (Liebstedt) dem Kloster zu Quedlinburg.

15. Jh. Das Gut geht an die Ritter von Harras über. Sie wohnen bis ins 18. Jahrhundert in einem Schloss am Ostrand des Dorfes, das 1728 niederbrennt.

1756 Der Weimarer Minister Reichsgraf Heinrich von Bünau erwirbt das Gut. Statt das alte Schloss wieder aufzubauen, plant er eine Schlossanlage am westlichen Dorfrand.

1757 Es entsteht ein großer Barockgarten, an dessen Eingang Bünau zwei Vierflügelanlagen als Wohn- und Wirtschaftsgebäude errichten lässt. Durch Bünaus Tod am 7. April 1762 kommt der geplante Schlossbau nicht zur Ausführung.

1762 Herzogin Anna Amalia erwirbt das Gut von Bünaus Erben. Nach anfänglichen größeren Investitionen, vor allem in die Gartenausstattung, werden die Bauarbeiten bereits 1763 weitgehend eingestellt. Die herzogliche Familie kommt nur selten und nur tageweise zu Besuch.

Juli 1775 Friedrich Gabriel Stark übernimmt als Pächter die Wirtschaft.

1776 Nach dem Regierungsantritt von Herzog Carl August erhält der Landvermesser Friedrich Ludwig Güssefeld den Auftrag, den „Fürstlichen Garten zu Oßmannstedt" zu zeichnen. Sein Plan zeigt eine reich ausgestattete barocke Gartenanlage mit kunstvollen Wasserspielen.

1777 Carl August gibt aus Kostengründen Gut und Park Oßmannstedt als fürstliche Anlage auf. Ausstattungsstücke von Haus und Garten werden nach Ettersburg und in den Schlosspark Belvedere bei Weimar gebracht. Die barocken Rasenbeete werden in Futterwiesen umgewandelt.

1783–1794 Der Herzoglich Braunschweigische Kammerherr August Dietrich Graf Marschall ist Eigentümer des Gutes.

März 1794 Der Kammerherr Franz Ludwig Albrecht von Hendrich erwirbt das Gut.

Juli 1794 Das Gut geht in den Besitz der Gemeinde Oßmannstedt über, das Ackerland wird den Bauern von Oßmannstedt überlassen.

April–September 1795 Johann Gottlieb Fichte wohnt im Gutshaus und beendet hier seine *Wissenschaftslehre*.

März 1797 Christoph Martin Wieland kauft für 22 000 Reichstaler das Gut und zieht mit seiner Frau, zwei Söhnen, vier Töchtern und vier Enkelkindern ein.

1797–1800 Wieland lässt für 4 000 Reichstaler die bestehenden Wirtschaftsgebäude ausbessern und neue Ställe und Scheunen errichten. Ermöglicht wird das durch eine Vorauszahlung seiner Tantiemen für die *Sämmtlichen Werke*, die in der G. J. Göschen'schen Verlagsbuchhandlung erscheinen.

1799 Teile des Gutes, die bisher verpachtet waren, fallen nun ebenfalls Wieland zu. Sein Sohn Karl soll als Gutsverwalter eingesetzt werden.

1803 Nach dem Tod seiner Frau im November 1801 und zunehmenden wirtschaftlichen Schwierigkeiten mit der Verwaltung verkauft Wieland Gut und Park Oßmannstedt für 32 000 Reichstaler an den Hamburger Kaufmann Christian Johann Martin Kühne und zieht zurück nach Weimar.

1813 Am 20. Januar stirbt Wieland in Weimar und wird am 25. Januar, seinem Wunsch entsprechend, im Park des Gutes Oßmannstedt neben seiner Frau und Sophie Brentano beerdigt.

Dezember 1827 Nach dem Tod von Kühne gelangt das Gut in den Besitz von Karl Bartholomäi, Hofadvokat und Landrat in Weimar, seit 1815 mit Kühnes Tochter Antoinette verheiratet.

1858 John Grant of Glen Morrisson, schottischer Adeliger und Kammerherr des Großherzogs Carl Alexander, erwirbt den Besitz in Oßmannstedt. Zu seinen Gästen gehören Großherzog Carl Alexander, Franz Liszt sowie Nachfahren Goethes, Herders und Wielands. Er lässt für sich und seine Frau eine Grabstätte neben dem Brentano-Wieland-Grab errichten.

1896 Otto Richard Bley erwirbt das Gut Oßmannstedt. Der Park wird von ihm ausschließlich landwirtschaftlich genutzt, einzig vor dem Gartensaal erhält sich ein Rosengarten.

1943 Die in Weimar tagende Kleist-Gesellschaft enthüllt bei einem Ausflug nach Oßmannstedt eine Gedenktafel am Gutshaus.

1947 Otto Bernhard Bley, der das Gut 1935 von seinem Vater geerbt hat, wird enteignet. Teile des dem Gutsgebäude gegenüberliegenden Parallelbaus werden abgerissen, der Rosengarten vor dem Gartensaal wird entfernt, auf der oberen Parkterrasse entsteht ein Sportplatz.

1948 Im Gutsgebäude wird die Wieland-
schule Oßmannstedt eingerichtet.

1953 Das Gut Oßmannstedt geht in den
Besitz der Nationalen Forschungs-
und Gedenkstätten der klassischen
deutschen Literatur in Weimar (NFG)
über. Die Grabstätte der Familie
Grant wird eingeebnet.

1956 Im Erdgeschoss des Gutsgebäudes
werden zwei Museumsräume eröff-
net.

1968–1974 Es finden umfangreiche
Restaurierungsarbeiten am Guts-
gebäude, an der Wasseranlage und
im Park statt; der Brunnenhof wird
neu gestaltet.

1991 Die Stiftung Weimarer Klassik tritt
die Rechtsnachfolge der NFG an.
Nach dem Auszug der Wielandschule
Oßmannstedt aus dem Gutsgebäude
wird dieses ab 1993 als Jugend-
begegnungsstätte genutzt.

2003–2005 Das Wielandgut Oßmann-
stedt wird mit privaten und öffentli-
chen Mitteln umfassend saniert, im
ersten Stock werden Museumsräume
eingerichtet, der Rosengarten vor
dem Gartensaal wird neu angelegt.

2022 Das Wieland-Museum zeigt ab
3. September die neue Dauerus-
stellung *„Der erste Schriftsteller
Deutschlands". Wieland in Weimar
und Oßmannstedt.*
Heute beherbergt das Gutsgebäude
neben dem Wieland-Museum das
Wieland-Forschungszentrum und
die Akademie der Klassik Stiftung
Weimar.

Tor zum Brunnenhof

LITERATUR

Böttiger, Karl August: Literarische Zustände und Zeitgenossen. Begegnungen und Gespräche im klassischen Weimar. Hg. v. Klaus Gerlach und René Sternke. Berlin 1998.

Gubitz, Friedrich Wilhelm (Hg.): Lütkemüller, [Samuel Christian Abraham]: Wielands Privatleben. In: Berühmte Schriftsteller der Deutschen. Berlin 1854, S. 153–246.

La Roche, Sophie von: Schattenrisse abgeschiedner Stunden in Offenbach, Weimar und Schönebek im Jahre 1799. Leipzig 1800.

Manger, Klaus; Reemtsma, Jan Philipp (Hg.): Wielandgut Oßmannstedt. Klassik Stiftung Weimar. München 2005.

Martin, Dieter: Wielands Nachlass. Kapitalien, Hausrat, Bücher. Heidelberg 2020.

Merkel, Garlieb: Skizzen aus meinem Erinnerungsbuch. Riga 1812.

Radspieler, Hans (Hg.): Christoph Martin Wieland 1733–1813. Leben und Wirken in Oberschwaben. Austellungskatalog der Stadtbibliothek Ulm und Stadtbücherei Biberach. Weißenhorn 1983.

Rückert, Joseph: Bemerkungen über Weimar 1799. Hg. v. Eberhard Haufe. Weimar 1969.

Starnes, Thomas C.: Christoph Martin Wieland. Leben und Werk, aus zeitgenössischen Quellen chronologisch dargestellt. 3 Bde. Sigmaringen 1987.

Wieland, Christoph Martin: Werke. Historisch-kritische Ausgabe (Oßmannstedter Ausgabe). Hg. v. Klaus Manger und Jan Philipp Reemtsma. Berlin 2008ff.

Wieland, Christoph Martin: Sämmtliche Werke. 45 Bde. Leipzig 1794–1811. Reprint hg. v. der Hamburger Stiftung zur Förderung von Wissenschaft und Kultur in Zusammenarbeit mit dem Wieland-Archiv, Biberach/Riß, und Hans Radspieler. Hamburg 1984.

Wieland, Christoph Martin: Briefwechsel. Hg. v. der Deutschen Akademie der Wissenschaften zu Berlin, Institut für deutsche Sprache und Literatur, seit 1992 hg. v. der Berlin-Brandenburgischen Akademie der Wissenschaften durch Siegfried Scheibe. 19 Bde. Berlin 1963–2006.

Winter, Sascha: Oßmannstedt bei Weimar. Die Grabstätte für Sophie Brentano, Anna Dorothea und Christoph Martin Wieland. In: Ders.: Das Grab in der Natur. Sepulkralkunst und Memorialkultur in europäischen Gärten und Parks des 18. Jahrhunderts. Petersberg 2018, S. 374–399.

BILDNACHWEIS

Wielandgut Oßmannstedt
Herausgegeben von der Klassik
 Stiftung Weimar

Konzept: Fanny Esterházy, Boris
 Roman Gibhardt
Text: Fanny Esterházy
Redaktion: Angela Jahn, Christine
 Seidensticker
Bildrecherche: Fanny Esterházy,
 Boris Roman Gibhardt,
 Christine Seidensticker
Lektorat: Boris Roman Gibhardt,
 Angela Jahn, Christine
 Seidensticker
Fotothek und Digitalisierung:
 Hannes Bertram, Susanne
 Marschall, Cornelia Vogt

Dieser Band beruht zum Teil auf
den Texten aus: Wielandgut
Oßmannstedt. Hg. v. Klaus Manger
und Jan Philipp Reemtsma.
München 2005.

Umschlaggestaltung, Layout und
 Satz: Deutscher Kunstverlag,
 Berlin München
Druck und Bindung: Grafisches
 Centrum Cuno, Calbe

Die Deutsche Nationalbibliothek
verzeichnet diese Publikation in
der Deutschen Nationalbiblio-
grafie; detaillierte bibliografische
Daten sind im Internet über
http://dnb.dnb.de abrufbar.

© 2022 Deutscher Kunstverlag
GmbH Berlin München
Lützowstraße 33
10785 Berlin

Ein Unternehmen der Walter de
Gruyter GmbH Berlin Boston
www.deutscherkunstverlag.de
www.degruyter.com
ISBN 978-3-422-98919-1

Reihe „Im Fokus"
Herausgegeben von der Klassik
 Stiftung Weimar

Konzept: Gerrit Brüning
Umsetzung: Daniel Clemens

Die Klassik Stiftung Weimar
wird gefördert von der Beauf-
tragten der Bundesregierung
für Kultur und Medien aufgrund
eines Beschlusses des Deutschen
Bundestages sowie dem Freistaat
Thüringen und der Stadt Weimar.